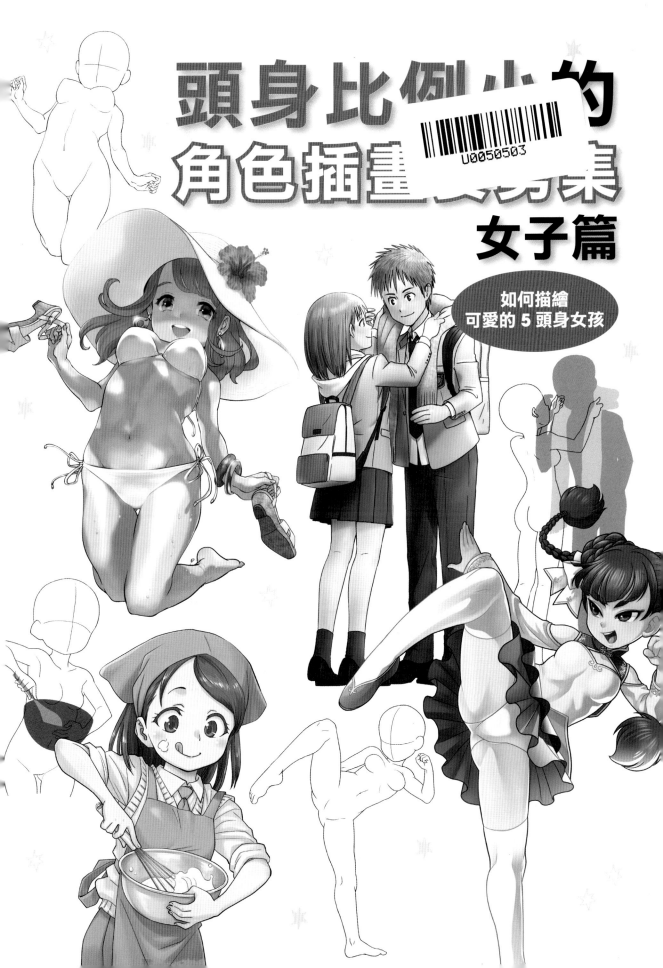

頭身比例小的
角色插畫姿勢集

女子篇

如何描繪
可愛的 5 頭身女孩

《頭身比例較小的角色插畫姿勢集 女子篇》

目次

插畫家介紹（按照日文50音順序排列）

內田有紀

漫畫家、插畫家、專門學校講師。各種領域都有畫，如商業漫畫、手機軟體跟雜誌書上的漫畫、實用書的插畫等等。

【負責姿勢】018_01～021_05、061_01、065_01、073_05、146_01～159_03

Pixiv ID：465129
Twitter：@uchiuchiuchiyan

かすかず

不是かずかず（kzkz），是かすかず（KSKZ）。正在當一名插畫家。喜歡格鬥遊戲，但實力很爛。

【負責姿勢】084_01、085_01～087_04、137_01～137_04

Pixiv ID：251906
Twitter：@kasu_kazu
Tumblr：https://kasukazu.tumblr.com/

K.春香

每天宅活動興趣全開，同時邊做漫畫跟插畫的工作，邊在專門學校當講師及在文化教室當畫畫老師。

【負責姿勢】061_02、065_02、108_01～108_05、132_01～133_04

Pixiv ID：168724
Twitter：@haruharu_san

こわたり ひろ

主要描繪插畫跟漫畫。喜歡畫一些美少年、美少女跟美人姐姐。每天都很開心地畫畫。

【負責姿勢】070_01～073_04、138_01～139_04

Twitter：@kowatari419

高田悠希

2018年在網路雜誌 ZONE OF CTHULHU 連載『AA之女』，並在2019年發售電子單行本。以作家、講師身份在關西中心展開活動中。

【負責姿勢】076_01～079_04、082_01～083_04、134_01～135_04

Pixiv ID：2084624
Twitter：@TaKaTa_mannga

鐵線

一個平常一直都在畫少年的人。想起自己當初剛開始接觸畫畫時，畫的都是女孩子。

【負責姿勢】119_01～129_04

Pixiv ID：68813
Twitter：@_steelwire
HP：https://www.pixiv.net/fanbox/creator/68813

永岩武洋

出生於熊本縣。在社史、法規遵循漫畫等方面經手許多創作。代表作『ニッチモ』。

【負責姿勢】022_01～031_04、034_01～045_04

仲間安方

平常都描繪一些頭身比很高，偏寫實風的畫作。享受每一天的畫畫，是大家的伙伴。

【負責姿勢】032_01～033_04、066_01～067_03

Pixiv ID：1664225
Twitter：@pippo_3520
HP：nakama-yasukata.tumblr.com

西野澤香介

負責同人社團以及商業用名義「兒童午餐」的作畫。很喜歡貓。代表作『轉生少女圖鑑』（少年畫報社）。

【負責姿勢】046_01～049_04、061_03、065_03、092_01～105_04

Twitter：@oksm2019
HP：http://www.ni.bekkoame.ne.jp/okosama/

ねむりねむ

主要以自創的女孩子為中心在進行插畫創作。很喜歡波形褶邊衣裝跟獸耳少女。

【負責姿勢】088_01～091_04、140_01～141_03

Pixiv ID：1114585
Twitter：@Nemuriris
HP：http://remoon.mystrikingly.com/

まめも

很喜歡貓和肌肉。

【負責姿勢】050_01～060_04、061_04～064_04、065_04

Pixiv ID：34680551
Twitter：@mozumamemo

癒乃

住在東京的自由插畫家。喜歡良善世界觀的作品。也很喜歡獸耳。請大家多多指教！

【負責姿勢】074_01～075_04、080_01～081_05、084_02～084_04、136_01～136_04、142_01～145_04

Pixiv ID：27832100
Twitter：@YUNOCHIA_
HP：https://yunochia.tumblr.com

※ID、URL為2019年8月時的資訊。

這本書的使用方法

嗯～嗯……

雖然畫是畫出來了，
總覺得好怪……

肩膀？
手臂…腿…？

怎麼會是這樣？？？

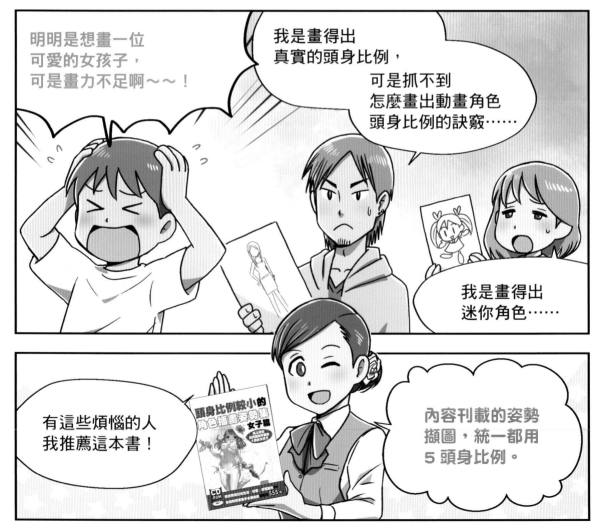

明明是想畫一位
可愛的女孩子，
可是畫力不足啊～～！

我是畫得出
真實的頭身比例，

可是抓不到
怎麼畫出動畫角色
頭身比例的訣竅……

我是畫得出
迷你角色……

有這些煩惱的人
我推薦這本書！

內容刊載的姿勢
擷圖，統一都用
5 頭身比例。

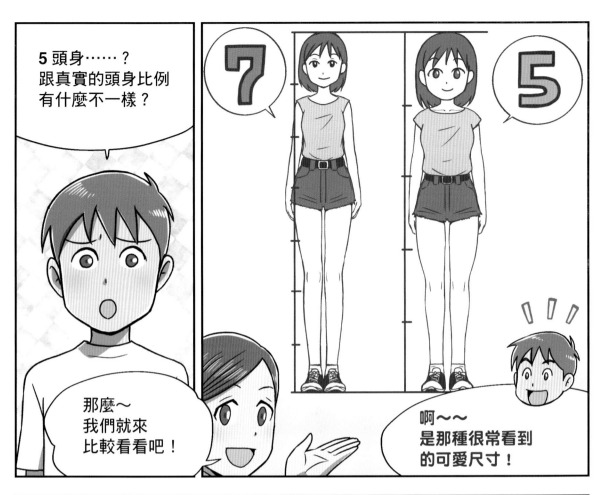

5 頭身……？
跟真實的頭身比例
有什麼不一樣？

那麼～
我們就來
比較看看吧！

啊～～
是那種很常看到
的可愛尺寸！

就是這個！
我想畫的頭身比例
就是這個！

好～～！
我要來臨摹姿勢，
抓住感覺了～～

不管是
臨摹還是透寫
都 OK 唷！

我是數位派，
要直接透寫
書本上的擷圖，
很難耶……

PC＋平板電腦

而且我又沒
掃描器……

有這種煩惱
的人……

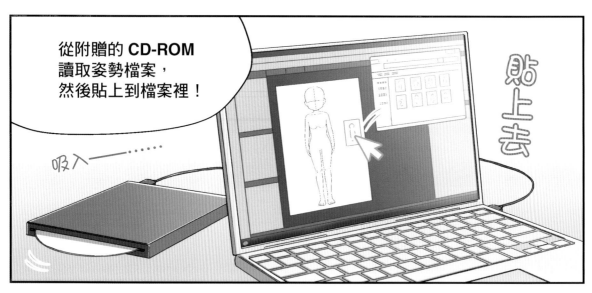

從附贈的 CD-ROM
讀取姿勢檔案，
然後貼上到檔案裡！

吸入——……

貼上去

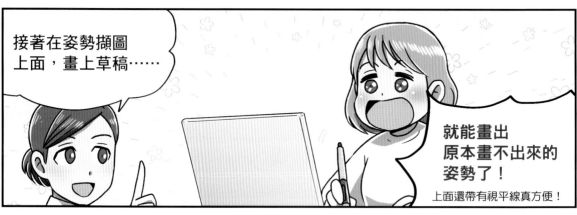

接著在姿勢擷圖
上面，畫上草稿……

就能畫出
原本畫不出來的
姿勢了！

上面還帶有視平線真方便！

除此之外……

現在在畫的漫畫裡，
有這種場面……

享受快樂的
畫畫生活！！

我發現
讓主推角色
擺出這個姿勢，
實在是很適合耶～～

好想用這個姿勢
畫一張插畫喔！

姿勢擷圖
也可以用來作為商業創作、
同人誌插畫跟漫畫的
精選場面唷！

附贈 CD-ROM 的使用方法

本書所刊載的姿勢擷圖都以pds・jpg 的格式完整收錄在內。收錄之檔案能夠在諸多軟體上進行使用，如『CLIP STUDIO PAINT』、『Photoshop』、『FireAlpaca』、『Paint Tool SAI』等等皆可使用。使用時請將CD-ROM放入相對應的驅動裝置。

Windows

將 CD-ROM 放入電腦當中，即會開啟自動播放或顯示提示通知，接著點選「打開資料夾顯示檔案」。

※ 依照 Windows 版本的不同，顯示畫面有可能會不一樣。

Mac

將 CD-ROM 放入電腦當中，桌面上會顯示圓盤狀的 ICON，接著雙點擊此 ICON。

↓ CD-ROM 裡，背景線圖以及姿勢擷圖分別收錄於「psd」及「jpg」資料夾當中。請開啟您想使用的擷圖檔案，並在檔案上面加上衣服及頭髮，或複製自己想使用的部分來張貼於原稿當中。背景線圖和姿勢擷圖皆可自由進行加工、變形。

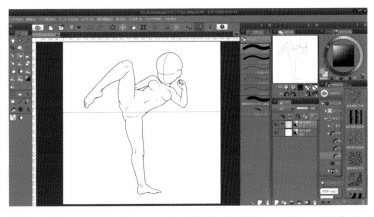

↑這是以『CLIP STUDIO PAINT EX』開啟檔案的範例。psd 格式擷圖檔案是呈穿透狀態，要張貼於原稿當中進行使用時會很方便。也可以將圖層疊在擷圖檔案上，一面將線圖畫成草稿，一面描繪出插畫。

非俯視及仰視的姿勢，也有加入視平線（觀看該姿勢的眼睛高度）。

關於圖層 ••

在本 CD-ROM 當中，是將圖層名命名為「姿勢」「視平線」「小物品」。此外除了姿勢、視平線以外，其他的圖層全都是以小物品來統一命名（也包括男性、機車等等大型事物）。如果有複數事物，則會命名為小物品1、小物品2並以此類推。視平線則是立體感、景深感這一類透視效果的指向所在。要將背景和人物進行搭配時可善加活用。

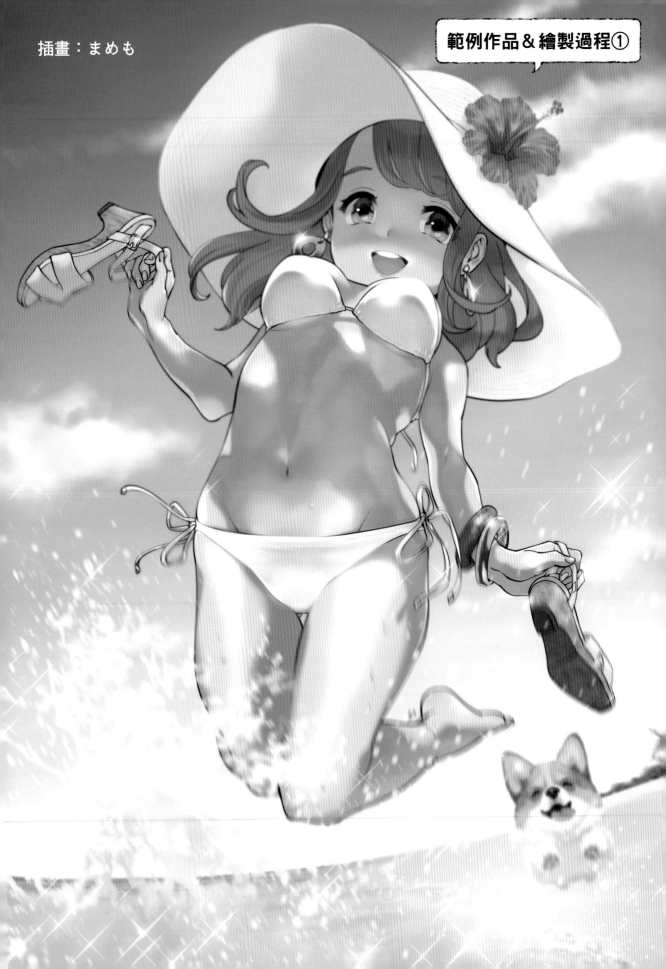

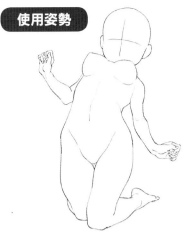

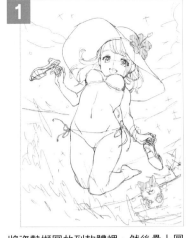

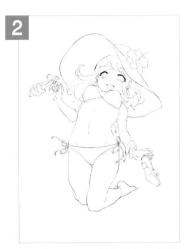

刊載：P58
標題：跪膝3
檔案名稱：058_03

將姿勢擷圖放到軟體裡，然後疊上圖層並描繪出草稿。記得要描繪出整體的形象跟氣氛。

進行清線。要一面重疊圖層，一面進行清線，方便進行描繪。

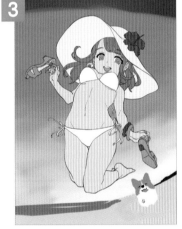

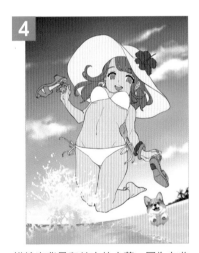

區分顏色。先塗上大致感覺的顏色，背景也粗略描繪出來。

描繪出背景和前方的水花。因為在收尾處理時預計要進行模糊處理，所以細部並沒都刻畫出來。

大略塗上肌膚的陰影。

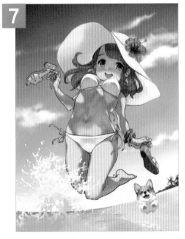

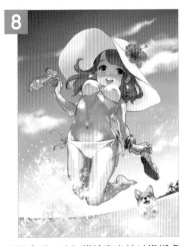

將肌膚進行刻畫，使其帶有立體感。

其他的部位如泳衣、帽子、小物品、臉部等等，也同樣如此地塗上顏色。

收尾處理。追加描繪亮光並以模糊處理加入的遠近感及躍動感。最後加上閃光感調整顏色感，作畫就完成了！

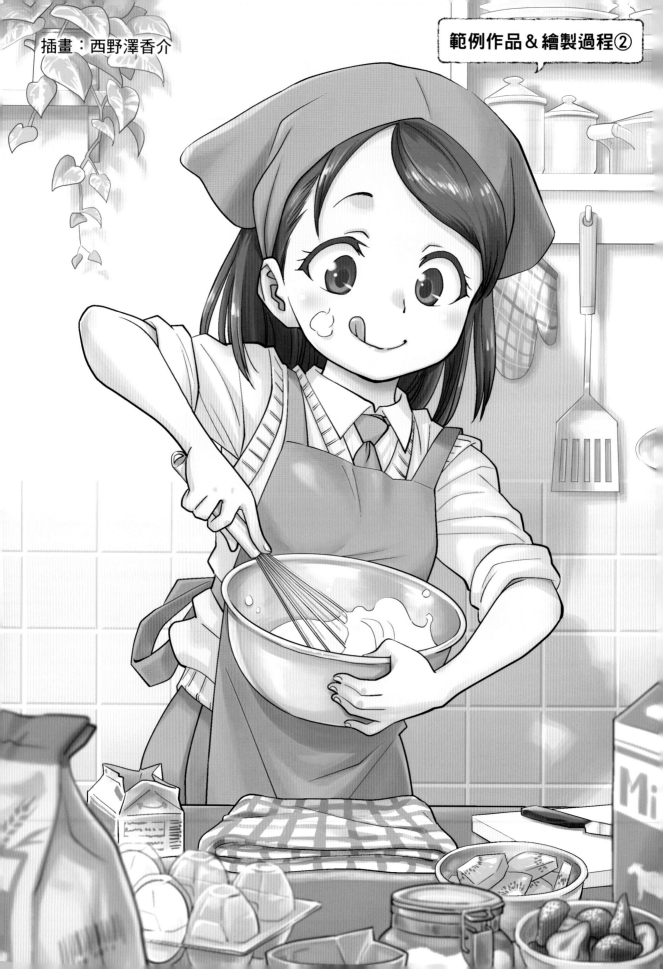

使用姿勢

刊載：P102
標題：拿碗攪拌
檔案名稱：102_03

1 將姿勢擷圖放到軟體裡，然後疊上圖層並描繪出草稿。

2 將人物進行清線。要一面重疊圖層，一面進行清線，方便進行描繪。

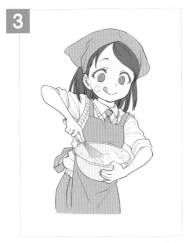

3 塗上基底顏色。這次的構想是粉彩筆風格。

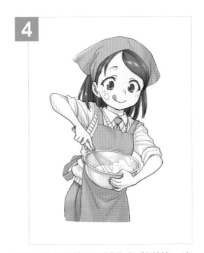

4 陰影部分要將圖層設為色彩增值，光澤部分則要將圖層設為覆蓋進行重疊並上色。

5 接著是背景。讓有描繪了人物線稿的圖層稍微顯示出來，然後清線在另一張圖層。

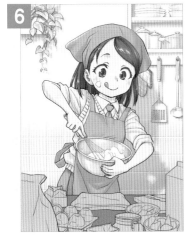

6 將遠景進行上色。畫面稍微有些冷清，所以補畫了磁磚。

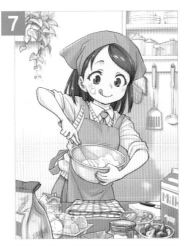

7 將放在桌子上的東西（近景）進行上色。

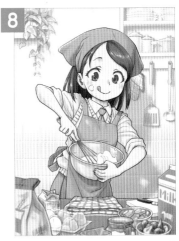

8 調整線條的顏色跟整體的陰影。接著將近景進行模糊處理，作畫完成。

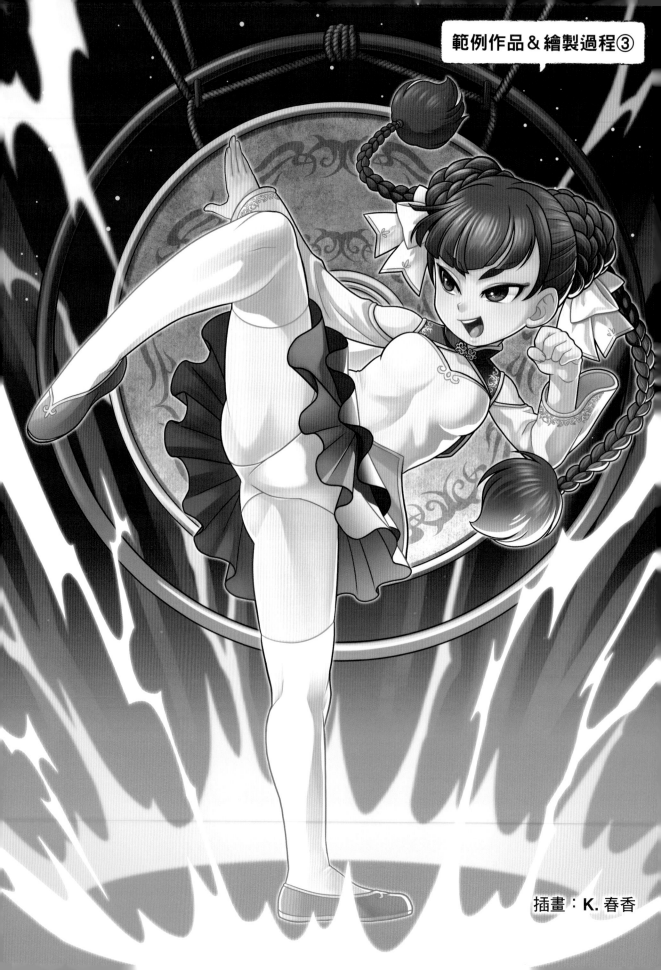

插畫：K.春香

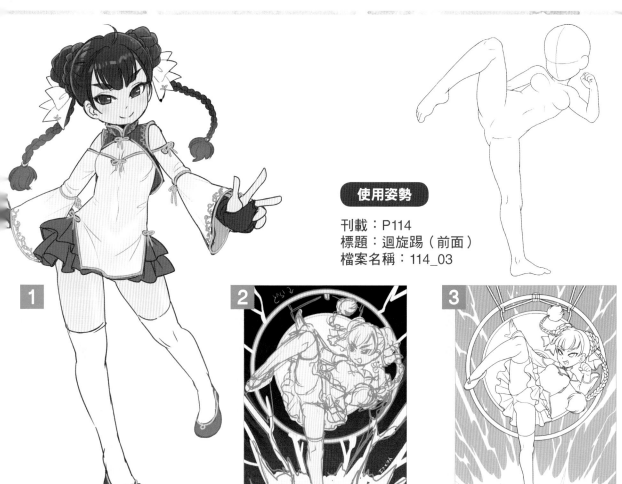

使用姿勢

刊載：P114
標題：迴旋踢（前面）
檔案名稱：114_03

1

要將姿勢擷圖放上去當底圖描繪之前，也可以先用另一張插畫來決定角色的衣服、頭髮及主要顏色等等形象構想。

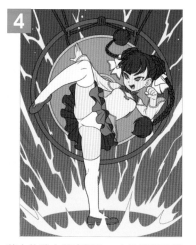

2

將姿勢擷圖當成底圖，並粗略地描繪出草圖。背景要使用的顏色，其方向性也要在這個時間點決定好。

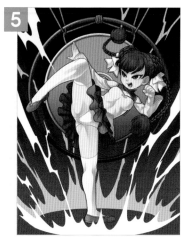

3

一面修正各部位的大小協調感及擺放位置，一面進行清線。如果背景沒有線稿，那也要先大略加上顏色。

4

將人物塗上基底顏色。人物與背景雖然有分成不同圖層，但基底顏色是統整在一張圖層上的。

5

以色彩增值粗略地在基底顏色那一張圖層上加入陰影。基本上只會運用一種顏色，並用沾水筆工具加上陰影。另外也要決定背景的方向性。

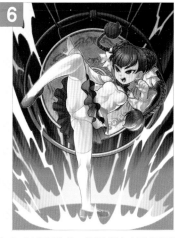

6

加入高光跟特效，調整顏色並利用圖層的效果來進行收尾處理。顏色最後是決定變更一開始決定好的構想，並減少顏色數量使其帶有統一性。

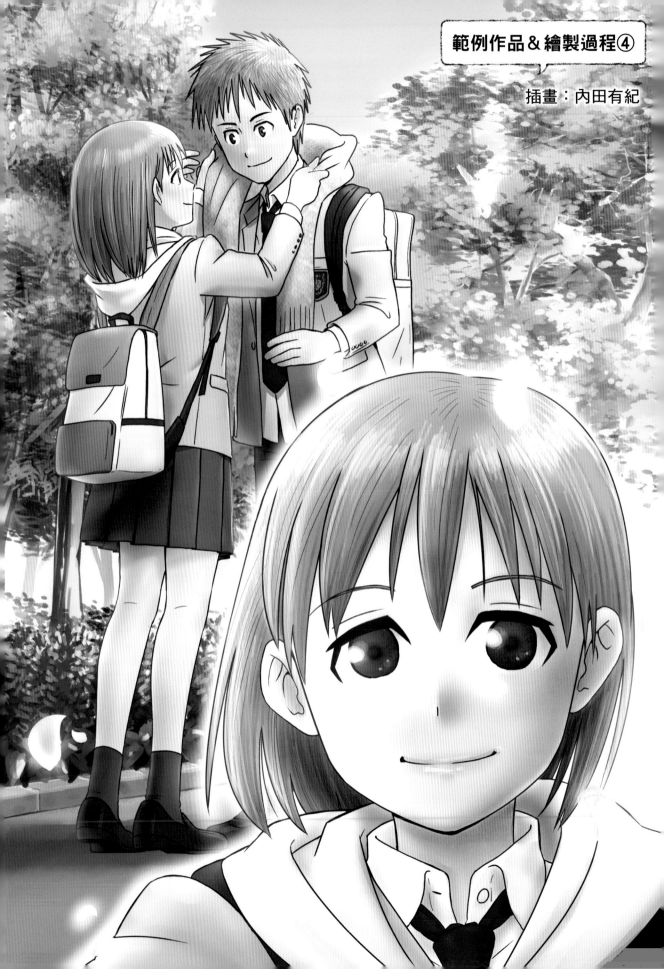

刊載：P155
標題：幫對方圍上圍巾
檔案名稱：155_02

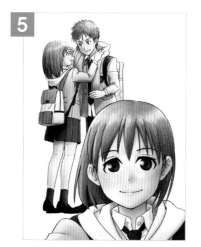

1

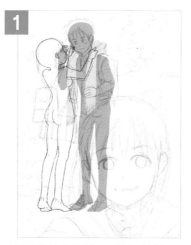

先粗略描繪出草圖，再放上姿勢擷圖檔案，進行草稿作畫。

2

將後面和前方人物這兩者的圖層分開並進行清線。

3

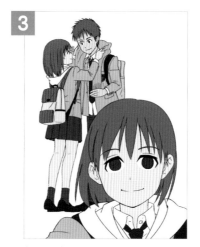

在人物上塗上基本顏色。

4

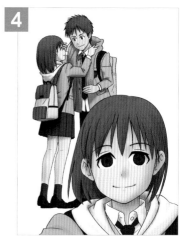

以色彩增值圖層來加入陰影。

5

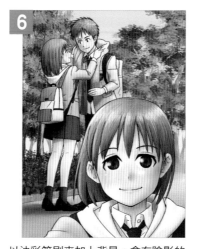

有光線照射到的地方，要以覆蓋來疊上圖層並調亮這些地方。頭髮及臉部這些地方也加入高光。

6

以油彩筆刷來加上背景。會有陰影的部分塗上接近紺色的顏色，而如果想要加深顏色，就疊上色彩增值圖層。明亮的部分則要加上加亮顏色（發光）及濾色的圖層。

7

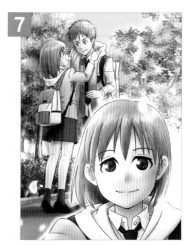

最後觀看整體樣貌進行校正及加入一些效果，作畫就完成了。

使用授權範圍

本書及CD-ROM收錄的所有姿勢擷圖都可以自由透寫複製。購買本書的讀者，可以透寫、加工、自由使用。不會產生著作權費用或二次使用費。也不需要標示版權所有人。但姿勢擷圖的著作權歸屬於本書執筆的插畫家所有。

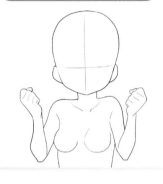

這樣的使用OK

- ·在本書所刊載的人物姿勢擷圖上進行描圖（透寫）。
- ·加上衣服、頭髮後，繪製出自創的插畫。
- ·將描繪完成的插圖在網路上公開。
- ·將CD-ROM收錄的人物姿勢擷圖，張貼於數位漫畫及插畫原稿上來進行使用。
- ·加上衣服、頭髮後，繪製出原創插畫。
- ·將繪製完成的插畫刊載於同人誌或是在網路上公開。
- ·參考本書或CD-ROM收錄的人物姿勢擷圖，繪製商業漫畫的原稿或繪製刊載於商業雜誌上的插畫。

禁止事項 ·······

禁止複製、散布、轉讓、轉賣CD-ROM收錄的資料（也請不要加工再製後轉賣）。禁止以CD-ROM的姿勢擷圖為主要對象的商品販售。也請勿透寫複製插畫範例作品（包括折頁、專欄及解說頁面的範例作品）。

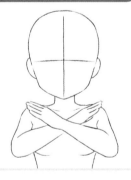

這樣的使用NG

- ·將CD-ROM複製後送給朋友。
- ·將CD-ROM複製後免費散布或是有償販賣。
- ·將CD-ROM的資料複製後上傳到網路。
- ·非使用人物姿勢擷圖，而是將插畫範例作品描圖（透寫）後在網路上公開。
- ·直接將人物姿勢擷圖印刷後作成商品販售。

預先 告知事項	本書刊載的人物姿勢，描繪時以外形帥氣美觀為先，包含漫畫及動畫等虛構場景中登場之特有的操作武器姿勢或武術姿勢。因此部分姿勢可能與實際的武器操作方式或武術規則有相異之處，敬請見諒。

【第1章】基本姿勢
Basic

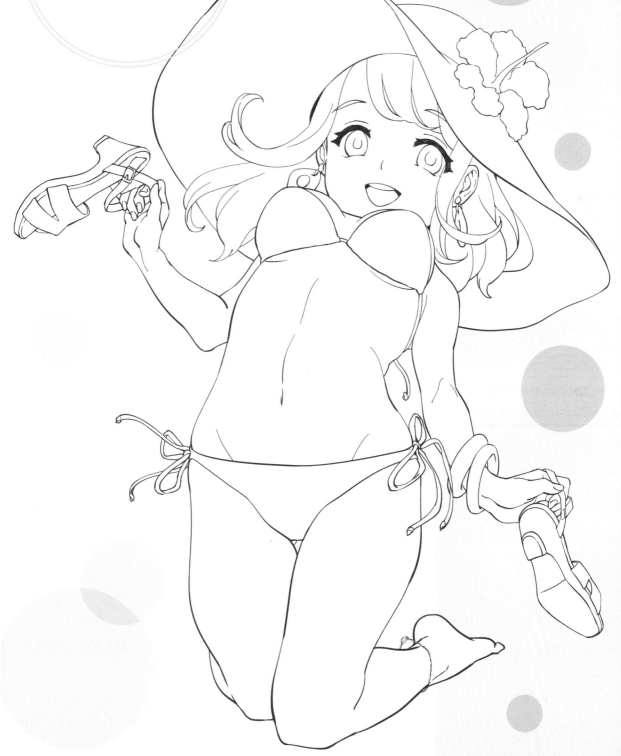

站姿（基本）

CD-ROM ◎ ≫ 📁 jpg / psd ≫ 📁 Chapter1

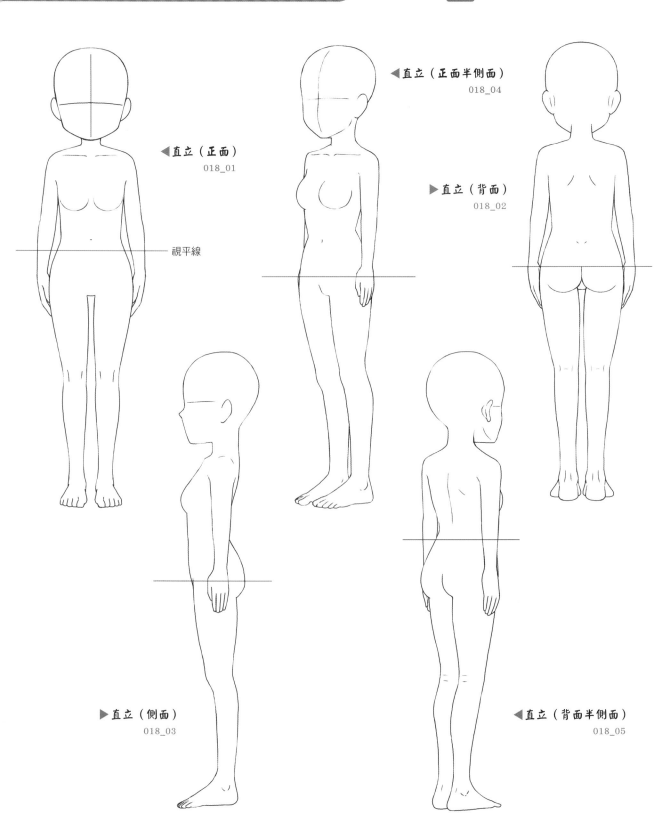

◀ 直立（正面）
018_01

◀ 直立（正面半側面）
018_04

▶ 直立（背面）
018_02

視平線

▶ 直立（側面）
018_03

◀ 直立（背面半側面）
018_05

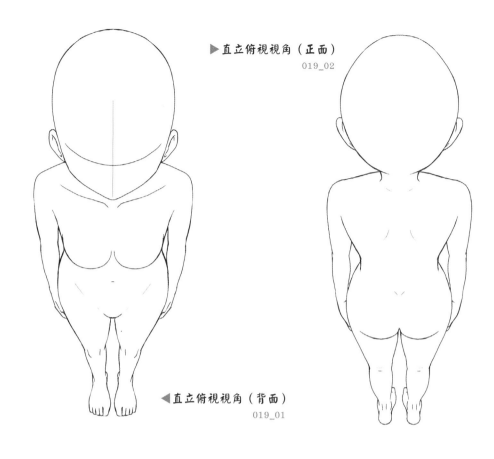

▶直立俯視視角（正面）
019_02

◀直立俯視視角（背面）
019_01

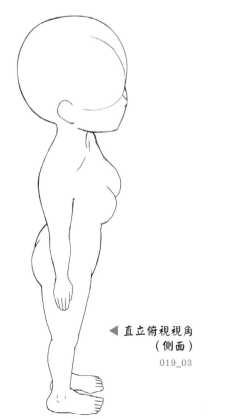

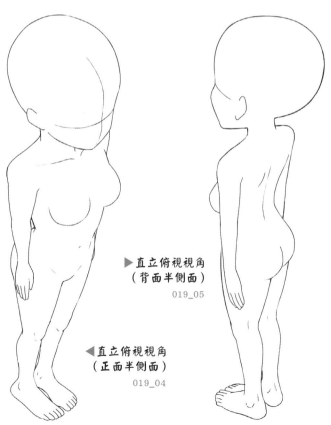

◀直立俯視視角
（側面）
019_03

▶直立俯視視角
（背面半側面）
019_05

◀直立俯視視角
（正面半側面）
019_04

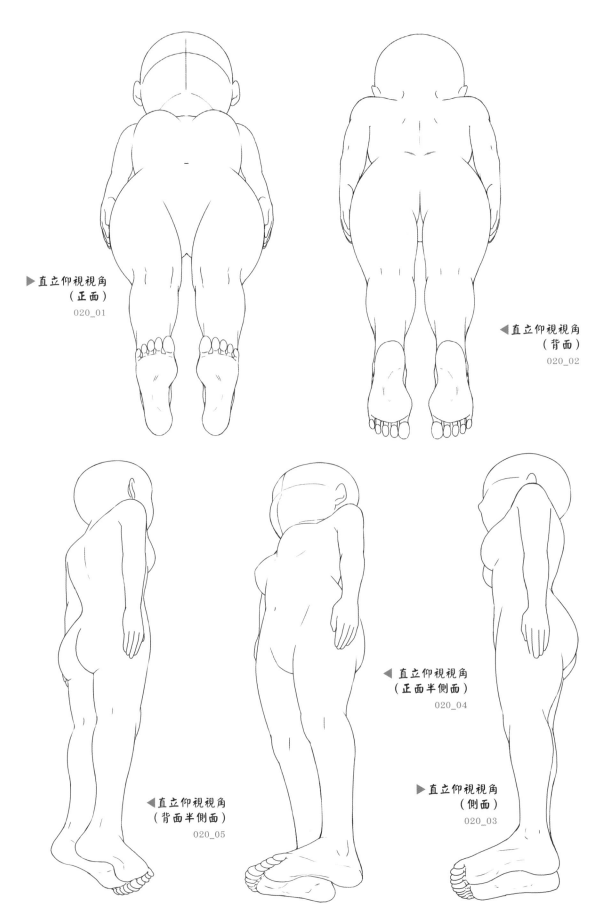

▶直立仰視視角
　（正面）
　020_01

◀直立仰視視角
　（背面）
　020_02

◀直立仰視視角
　（正面半側面）
　020_04

◀直立仰視視角
　（背面半側面）
　020_05

▶直立仰視視角
　（側面）
　020_03

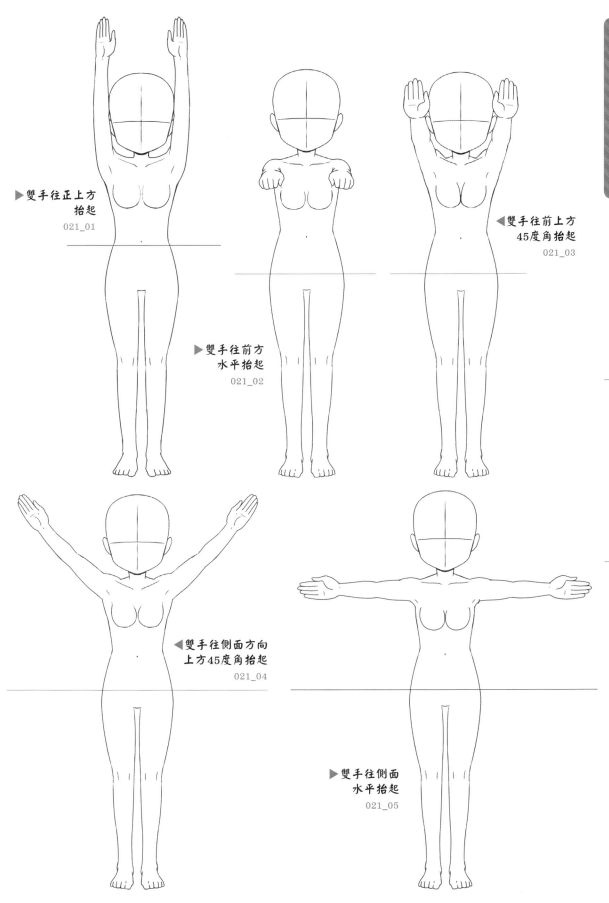

▶雙手往正上方
　抬起
021_01

▶雙手往前方
　水平抬起
021_02

◀雙手往前上方
　45度角抬起
021_03

◀雙手往側面方向
　上方45度角抬起
021_04

▶雙手往側面
　水平抬起
021_05

◀稍息輕鬆站的姿勢 1
022_01

◀稍息輕鬆站的姿勢 2
022_02

▼倚靠在牆壁上 2
022_04

▶倚靠在牆壁上 1
022_03

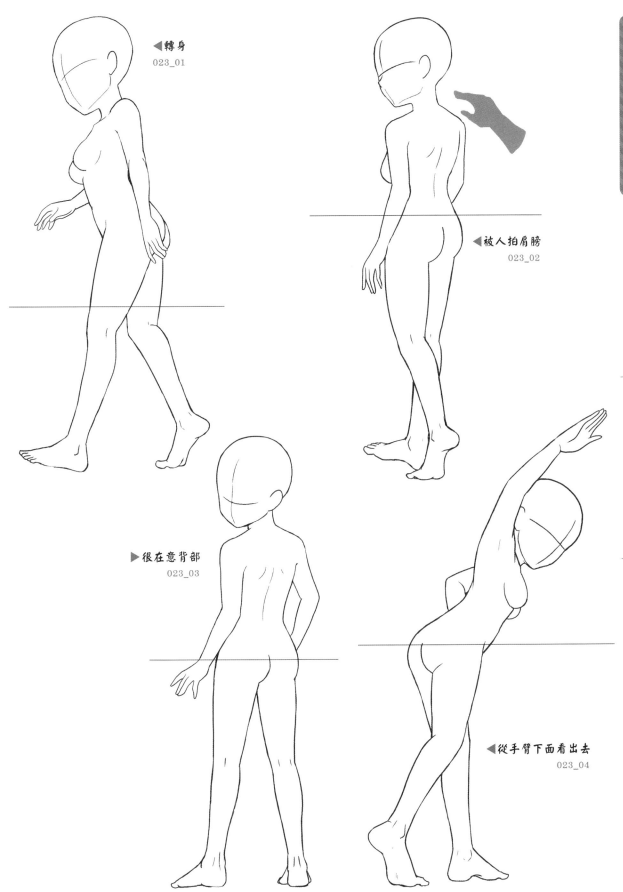

◀轉身
023_01

◀被人拍肩膀
023_02

▶很在意背部
023_03

◀從手臂下面看出去
023_04

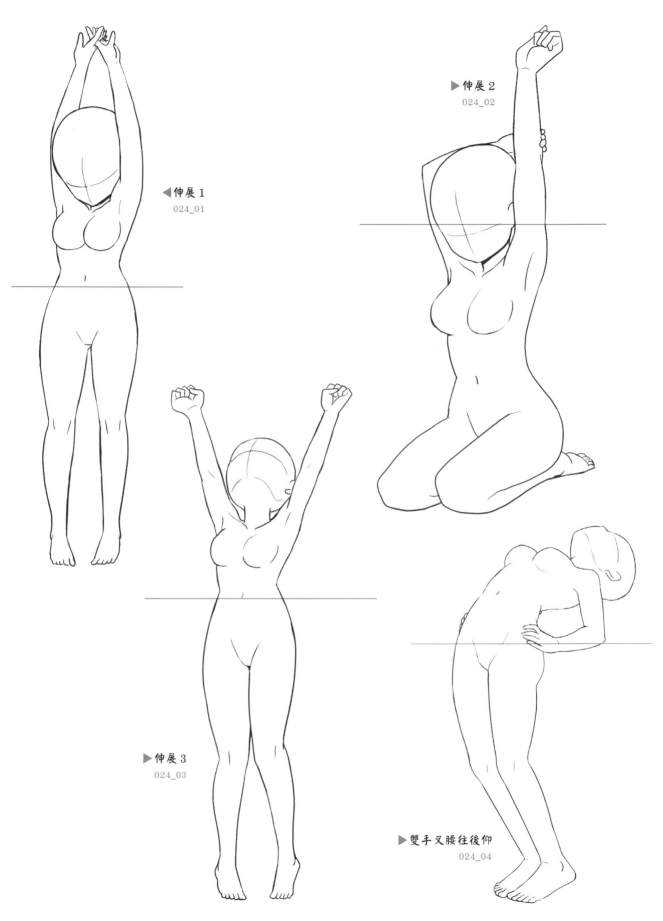

◀伸展1
024_01

▶伸展2
024_02

▶伸展3
024_03

▶雙手叉腰往後仰
024_04

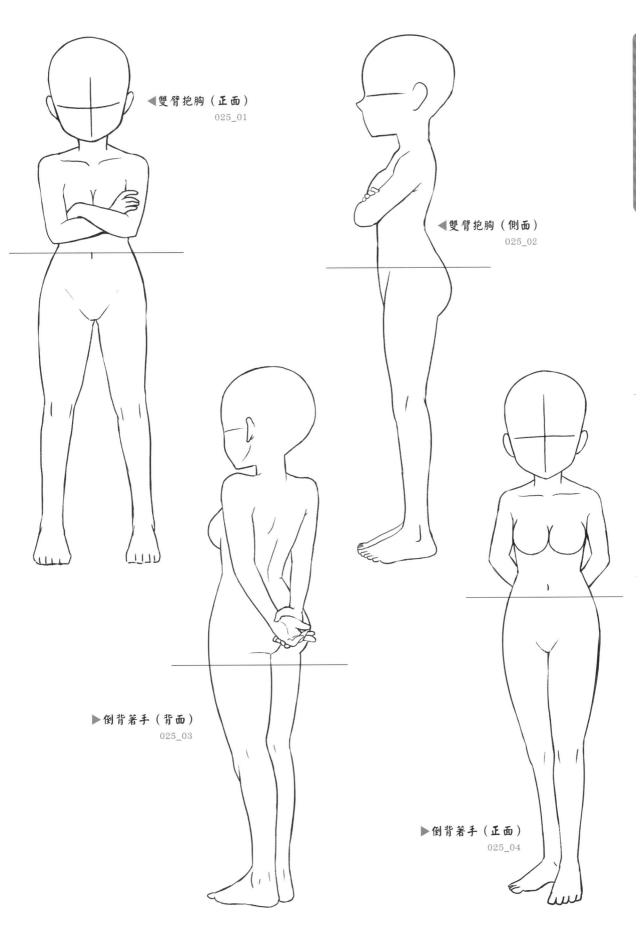

◀雙臂抱胸（正面）
025_01

◀雙臂抱胸（側面）
025_02

▶倒背著手（背面）
025_03

▶倒背著手（正面）
025_04

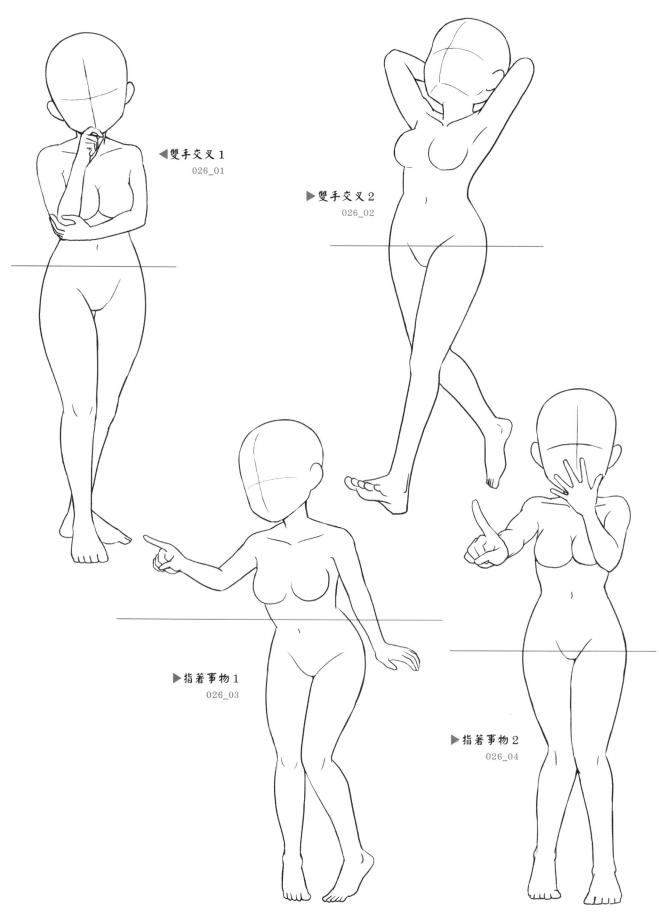

◀雙手交叉1
026_01

▶雙手交叉2
026_02

▶指著事物1
026_03

▶指著事物2
026_04

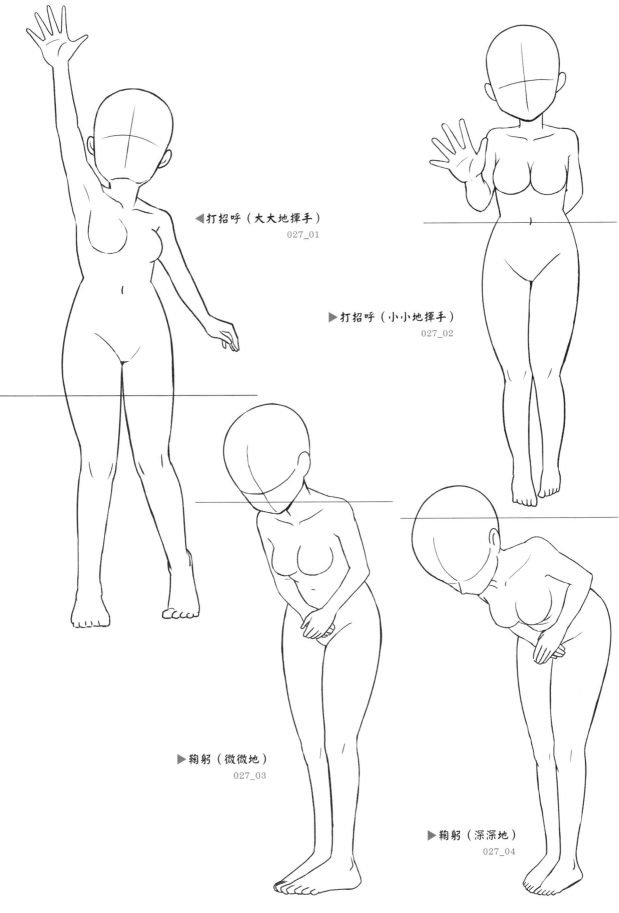

◀ 打招呼（大大地揮手）
027_01

▶ 打招呼（小小地揮手）
027_02

▶ 鞠躬（微微地）
027_03

▶ 鞠躬（深深地）
027_04

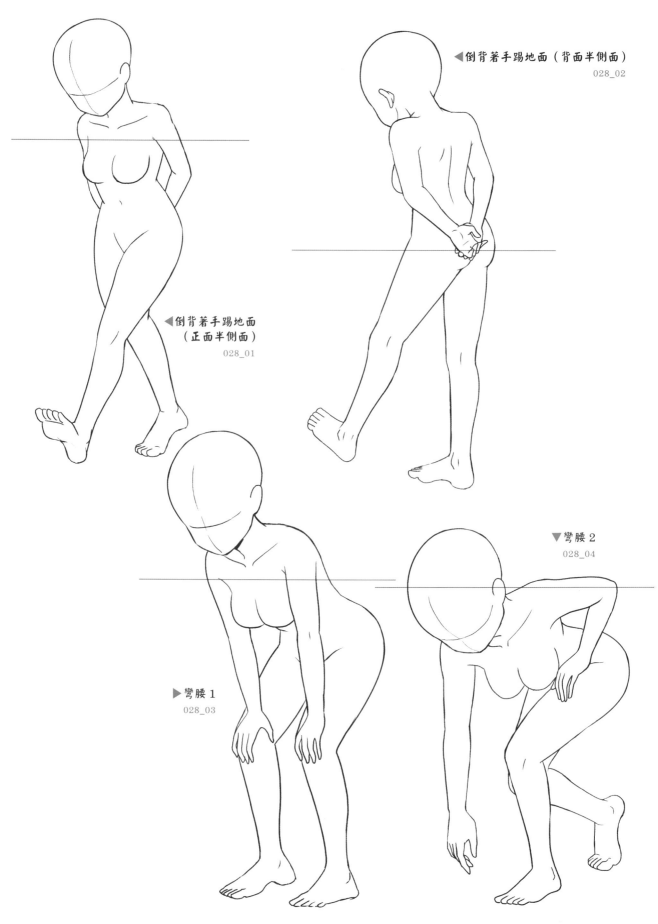

◀倒背著手踢地面（背面半側面）
028_02

◀倒背著手踢地面
（正面半側面）
028_01

▼彎腰 2
028_04

▶彎腰 1
028_03

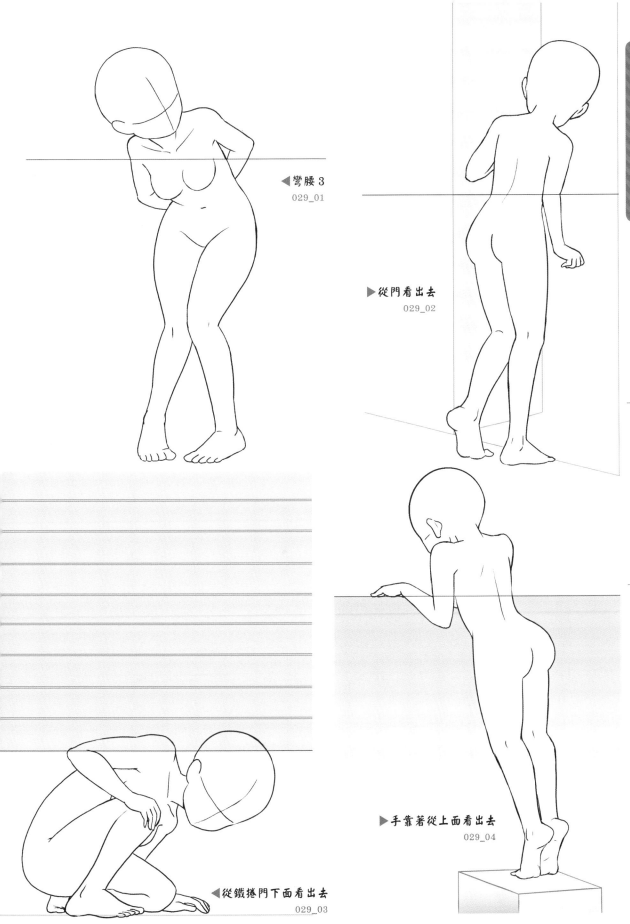

◀彎腰 3
029_01

▶從門看出去
029_02

◀從鐵捲門下面看出去
029_03

▶手靠著從上面看出去
029_04

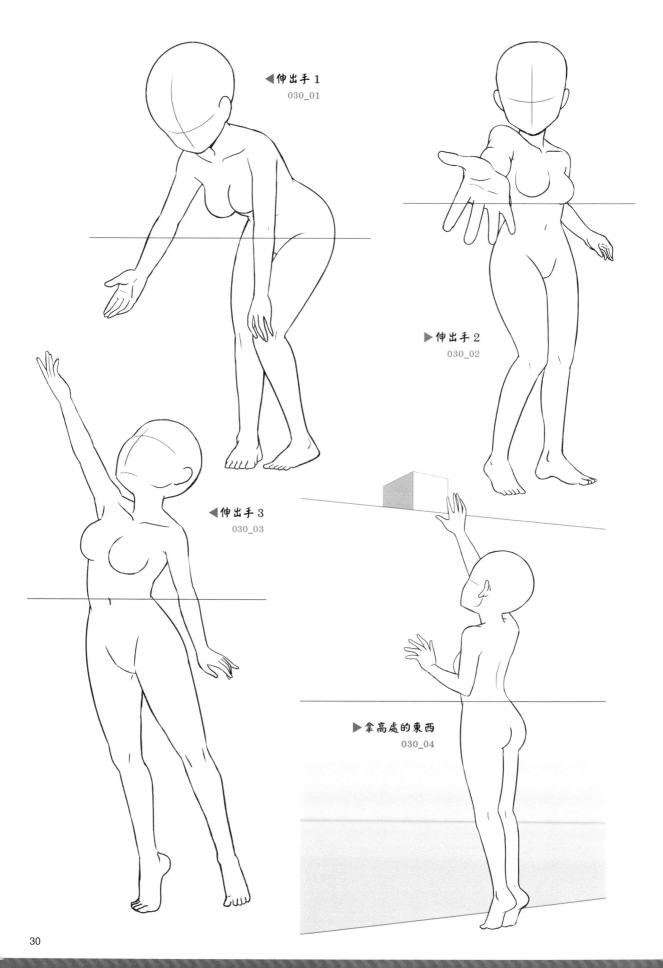

◀伸出手1
030_01

▶伸出手2
030_02

◀伸出手3
030_03

▶拿高處的東西
030_04

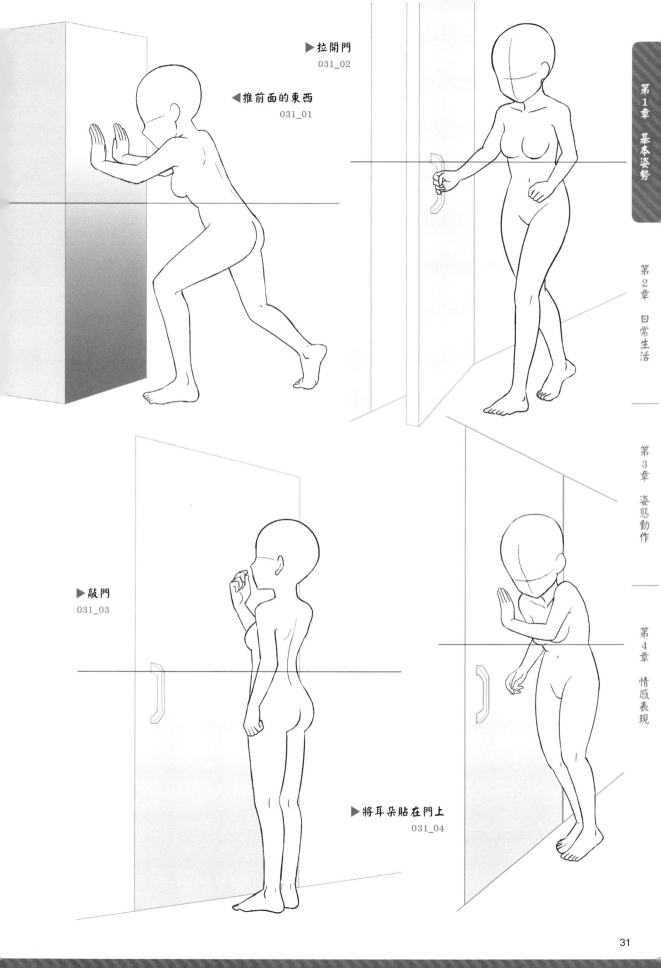

▶拉開門
031_02

◀推前面的東西
031_01

▶敲門
031_03

▶將耳朵貼在門上
031_04

站姿（招牌姿勢）

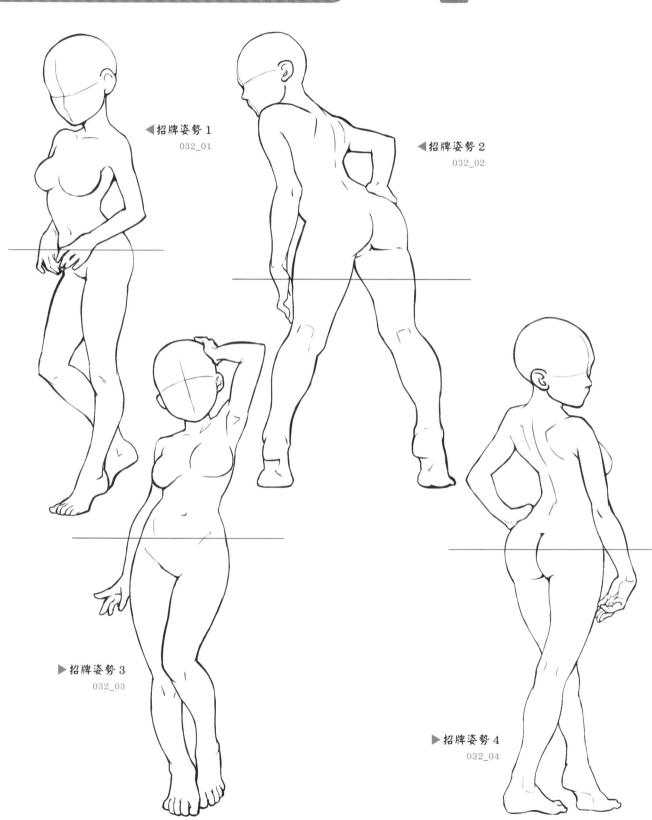

◀招牌姿勢 1
032_01

◀招牌姿勢 2
032_02

▶招牌姿勢 3
032_03

▶招牌姿勢 4
032_04

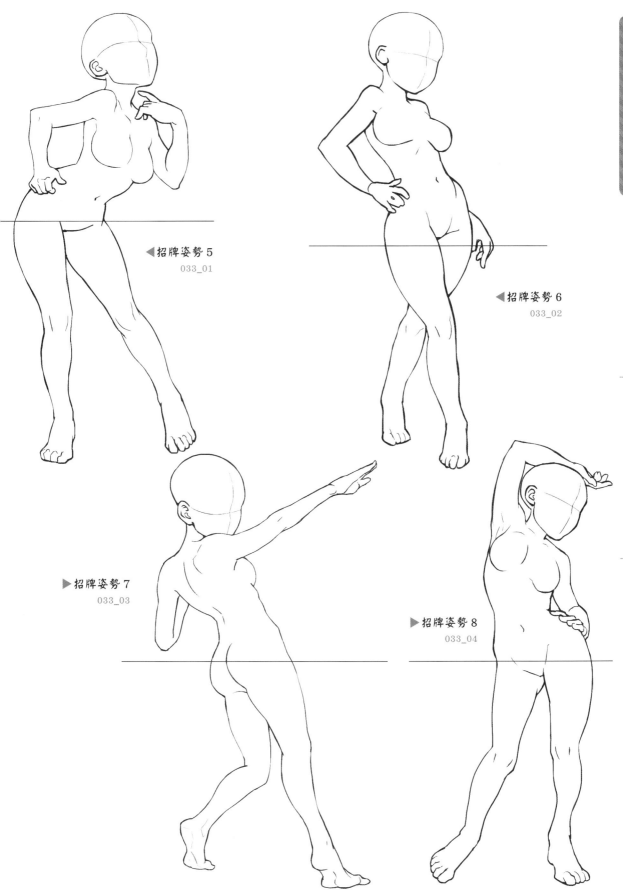

◀招牌姿勢 5
033_01

◀招牌姿勢 6
033_02

▶招牌姿勢 7
033_03

▶招牌姿勢 8
033_04

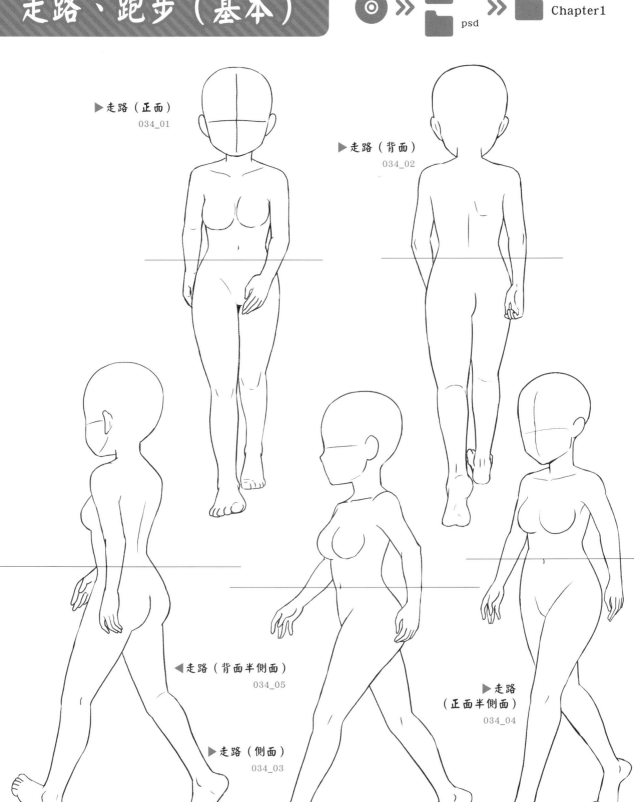

▶走路（正面）
034_01

▶走路（背面）
034_02

◀走路（背面半側面）
034_05

▶走路
（正面半側面）
034_04

▶走路（側面）
034_03

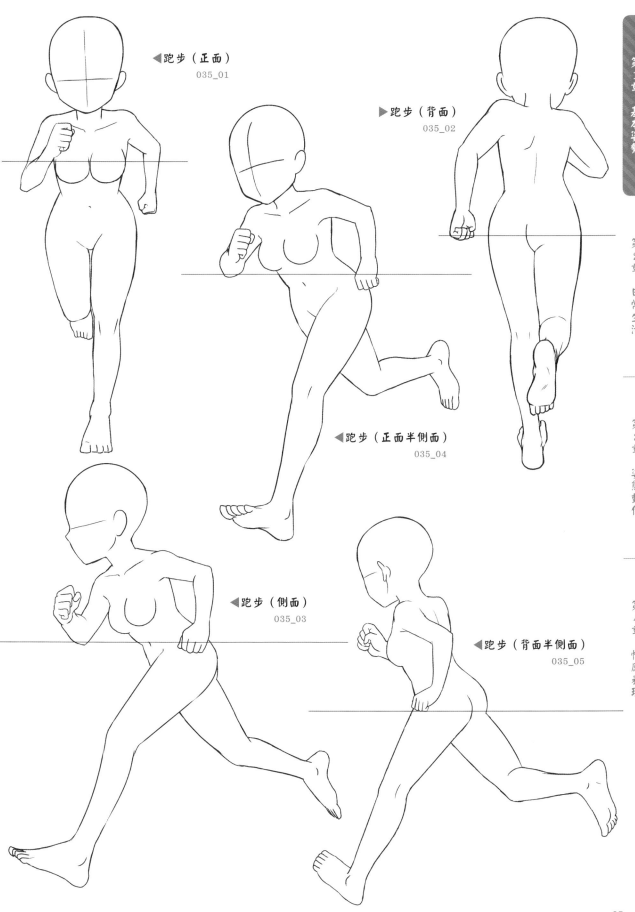

◀跑步（正面）
035_01

▶跑步（背面）
035_02

◀跑步（正面半側面）
035_04

◀跑步（側面）
035_03

◀跑步（背面半側面）
035_05

上下樓梯

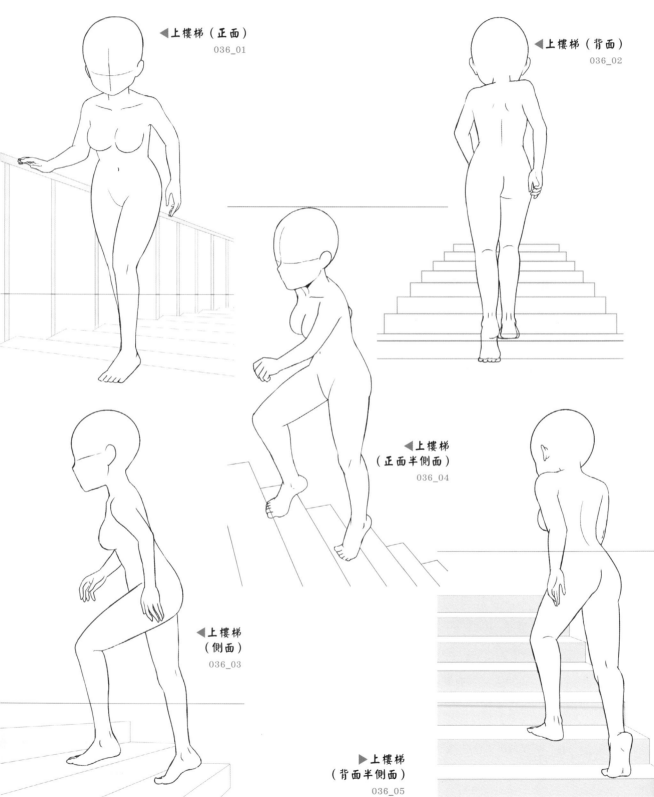

◀上樓梯（正面）
036_01

◀上樓梯（背面）
036_02

◀上樓梯
（正面半側面）
036_04

◀上樓梯
（側面）
036_03

▶上樓梯
（背面半側面）
036_05

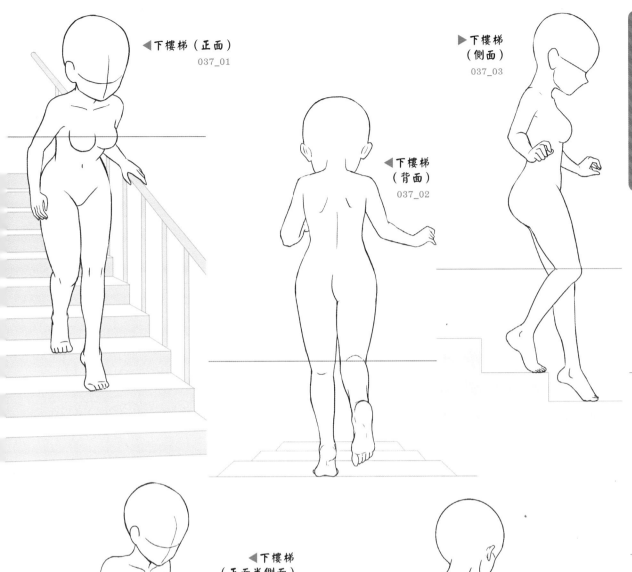

◀下樓梯（正面）
037_01

▶下樓梯
（側面）
037_03

◀下樓梯
（背面）
037_02

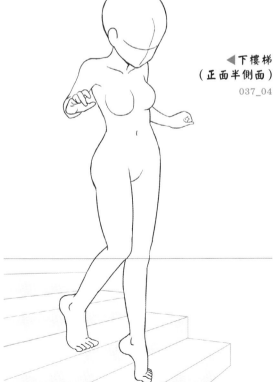

◀下樓梯
（正面半側面）
037_04

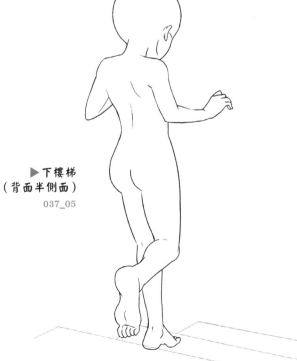

▶下樓梯
（背面半側面）
037_05

走路、跑步（延伸變化）

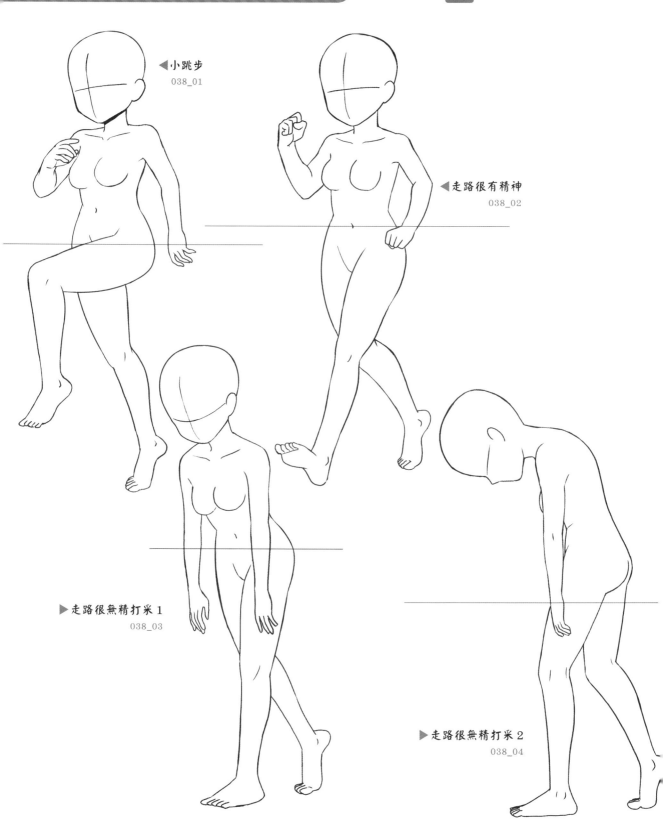

◀ 小跳步
038_01

◀ 走路很有精神
038_02

▶ 走路很無精打采 1
038_03

▶ 走路很無精打采 2
038_04

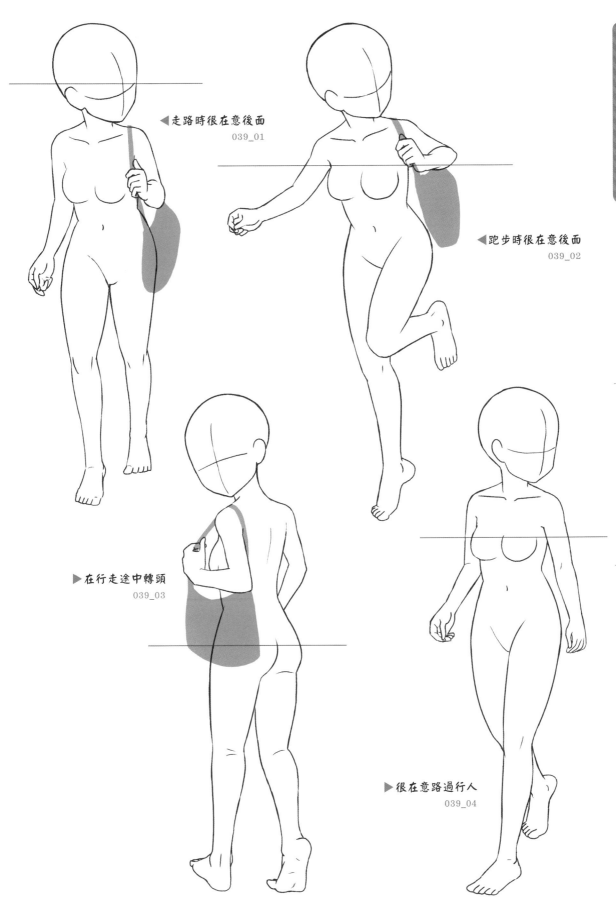

◀ 走路時很在意後面
039_01

◀ 跑步時很在意後面
039_02

▶ 在行走途中轉頭
039_03

▶ 很在意路過行人
039_04

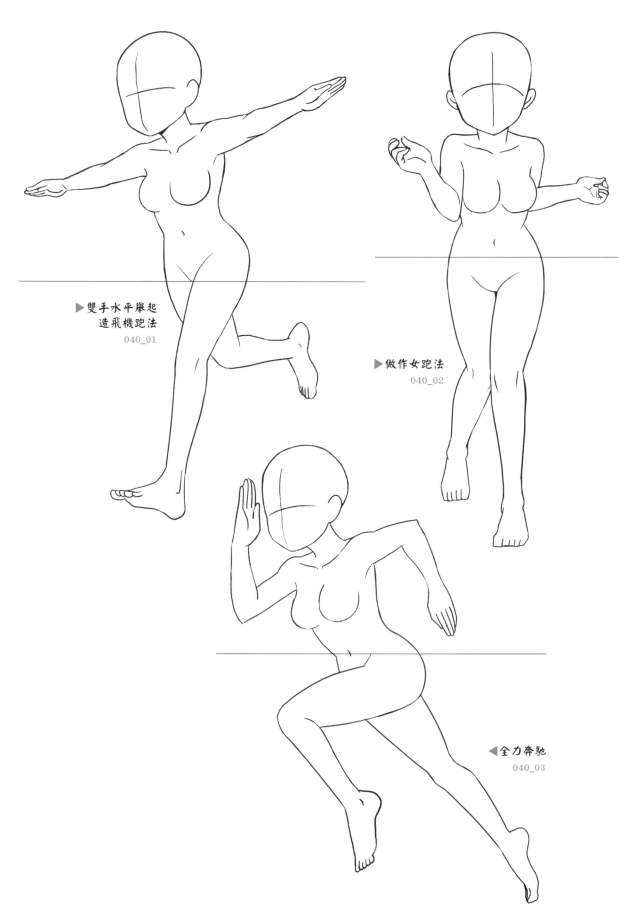

▶雙手水平舉起
造飛機跑法
040_01

▶做作女跑法
040_02

◀全力奔馳
040_03

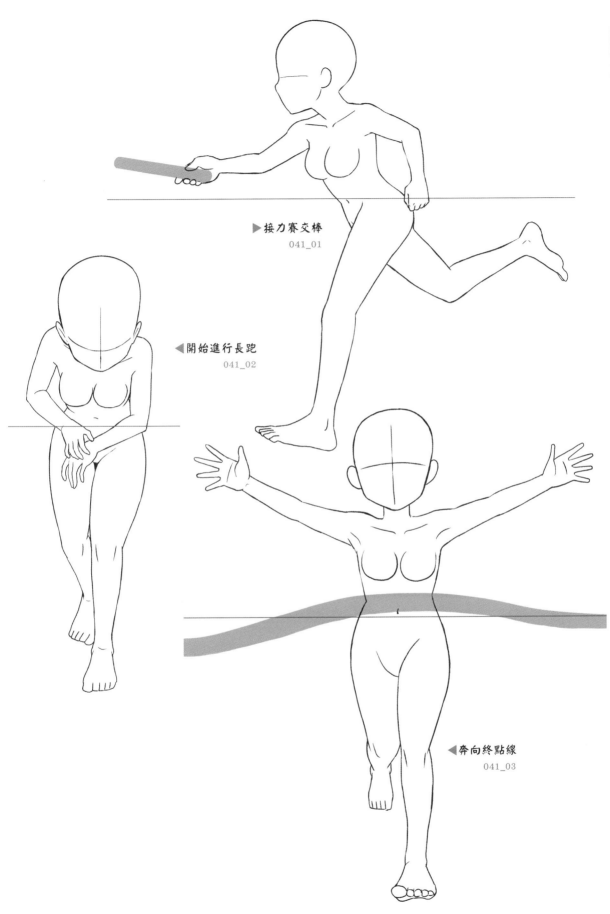

▶ 接力賽交棒
041_01

◀ 開始進行長跑
041_02

◀ 奔向終點線
041_03

坐在椅子上（基本）

CD-ROM ◎ » jpg / psd » Chapter1

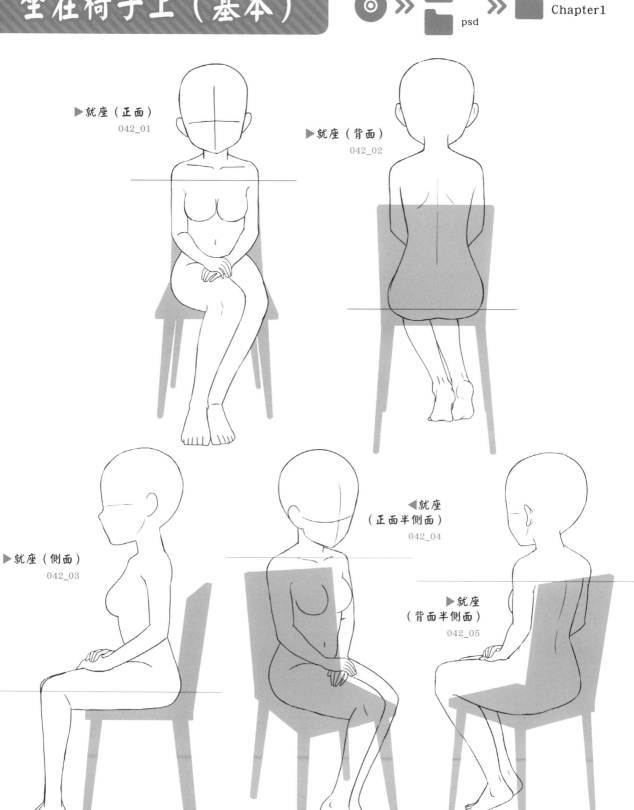

▶就座（正面）
042_01

▶就座（背面）
042_02

▶就座（側面）
042_03

◀就座
（正面半側面）
042_04

▶就座
（背面半側面）
042_05

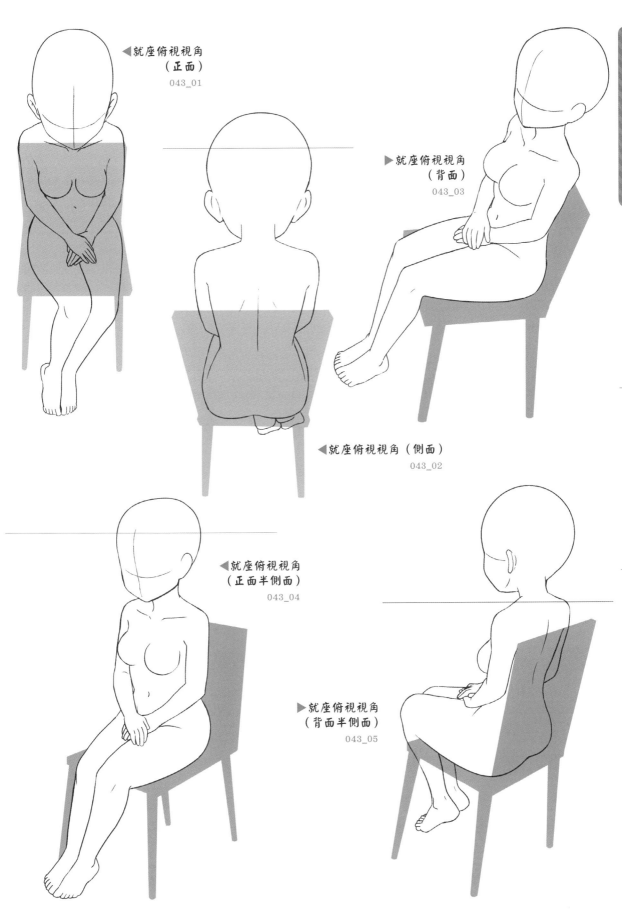

◀就座俯視視角
（正面）
043_01

▶就座俯視視角
（背面）
043_03

◀就座俯視視角（側面）
043_02

◀就座俯視視角
（正面半側面）
043_04

▶就座俯視視角
（背面半側面）
043_05

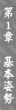

◄坐在圓椅上
（正面半側面）
044_01

◄坐在圓椅上
（背面半側面）
044_02

►坐在圓椅上 1
044_03

►坐在圓椅上 2
044_04

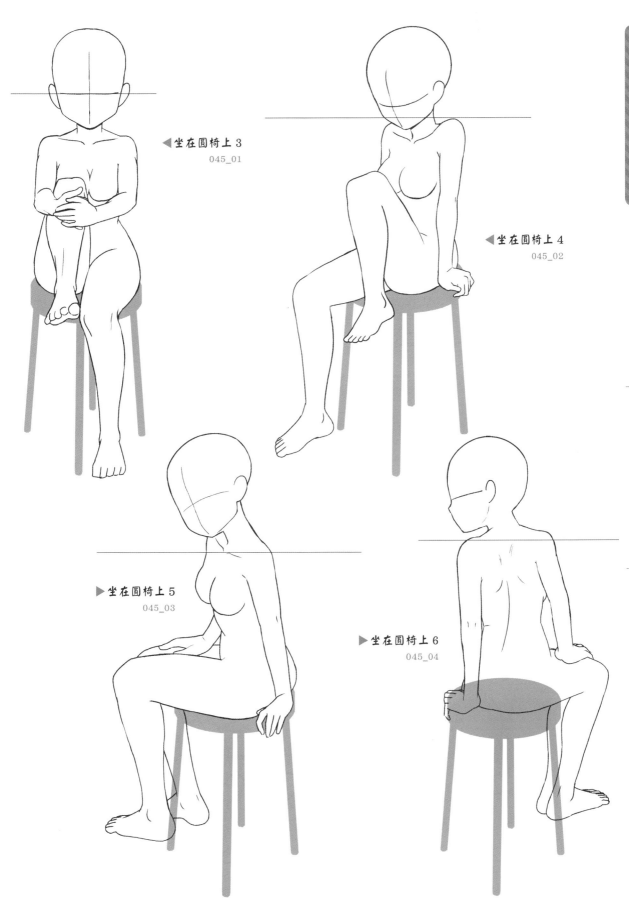

◀坐在圓椅上 3
045_01

◀坐在圓椅上 4
045_02

▶坐在圓椅上 5
045_03

▶坐在圓椅上 6
045_04

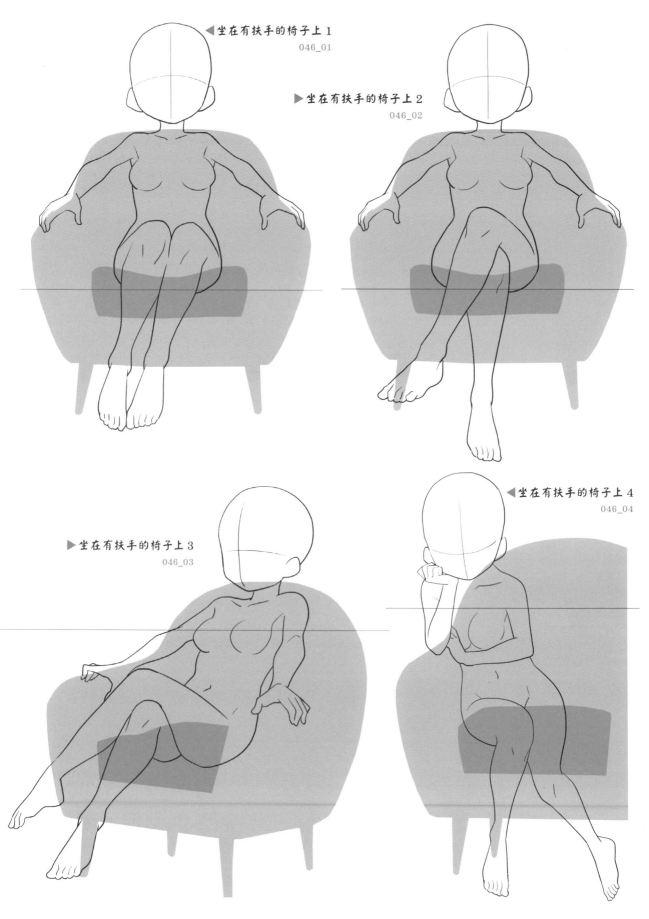

◀坐在有扶手的椅子上 1
046_01

▶坐在有扶手的椅子上 2
046_02

▶坐在有扶手的椅子上 3
046_03

◀坐在有扶手的椅子上 4
046_04

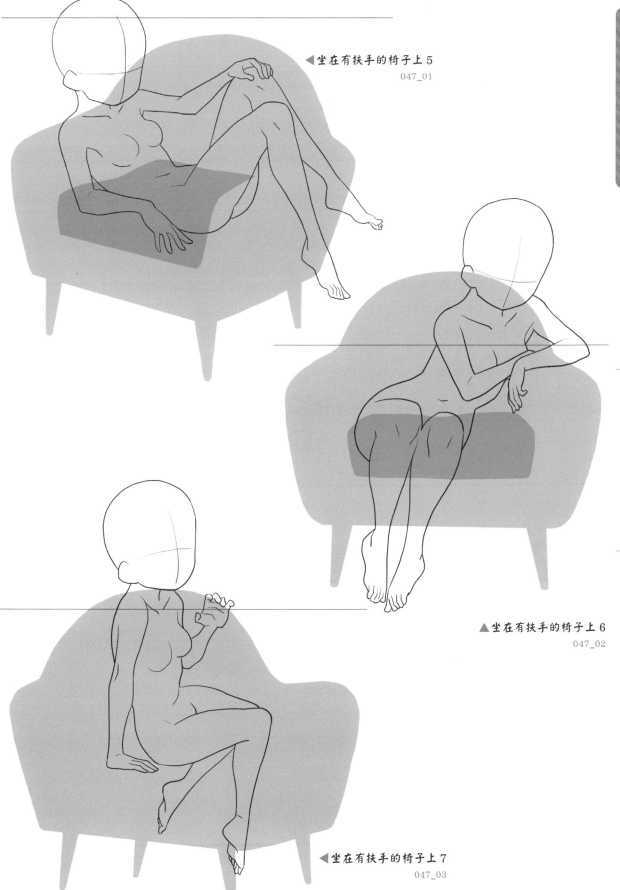

◀坐在有扶手的椅子上 5
047_01

▲坐在有扶手的椅子上 6
047_02

◀坐在有扶手的椅子上 7
047_03

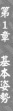

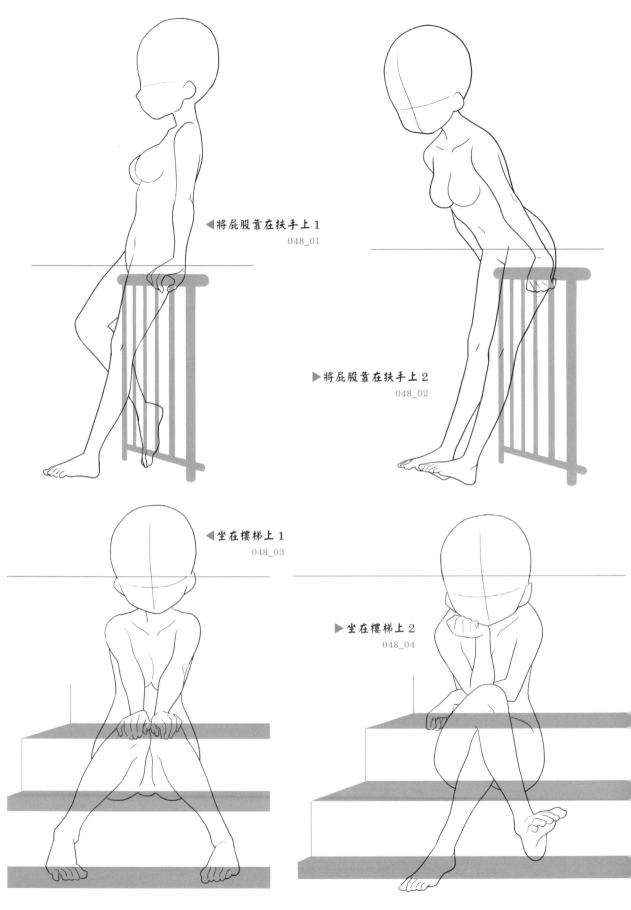

◀將屁股靠在扶手上 1
048_01

▶將屁股靠在扶手上 2
048_02

◀坐在樓梯上 1
048_03

▶坐在樓梯上 2
048_04

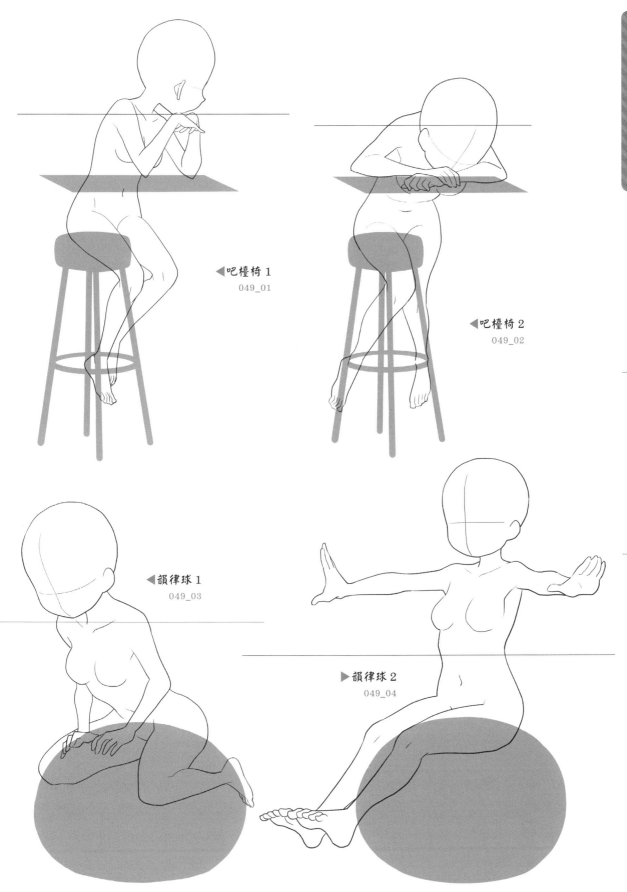

◀吧檯椅 1
049_01

◀吧檯椅 2
049_02

◀韻律球 1
049_03

▶韻律球 2
049_04

坐在地面上（基本）

CD-ROM ⊙ ≫ jpg / psd ≫ Chapter1

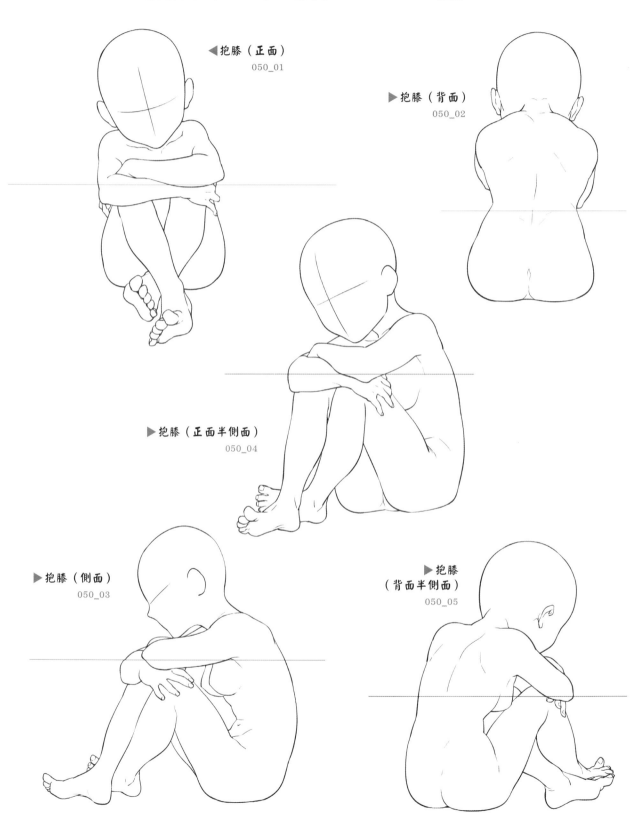

◀抱膝（正面）
050_01

▶抱膝（背面）
050_02

▶抱膝（正面半側面）
050_04

▶抱膝（側面）
050_03

▶抱膝
（背面半側面）
050_05

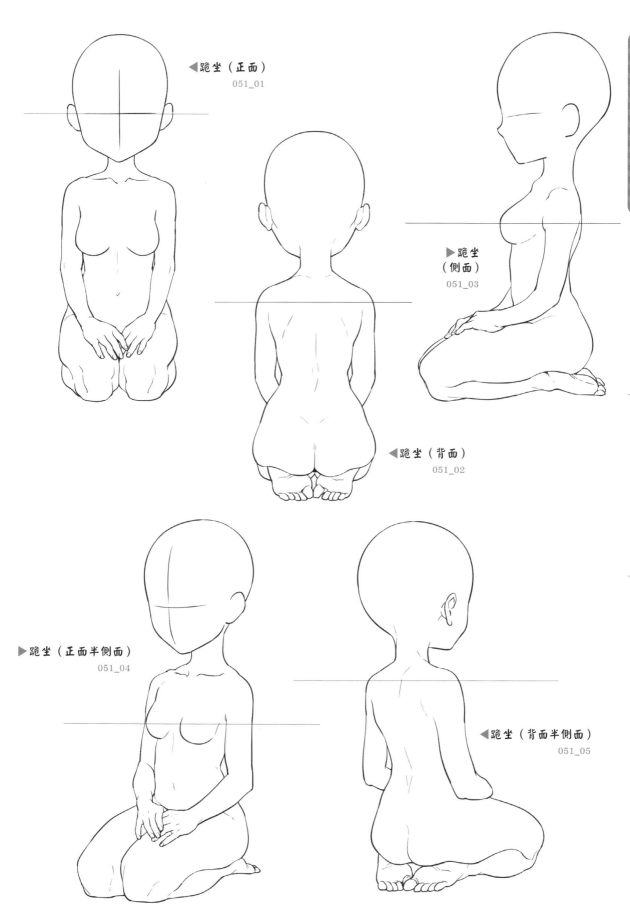

◀跪坐（正面）
051_01

▶跪坐
（側面）
051_03

◀跪坐（背面）
051_02

▶跪坐（正面半側面）
051_04

◀跪坐（背面半側面）
051_05

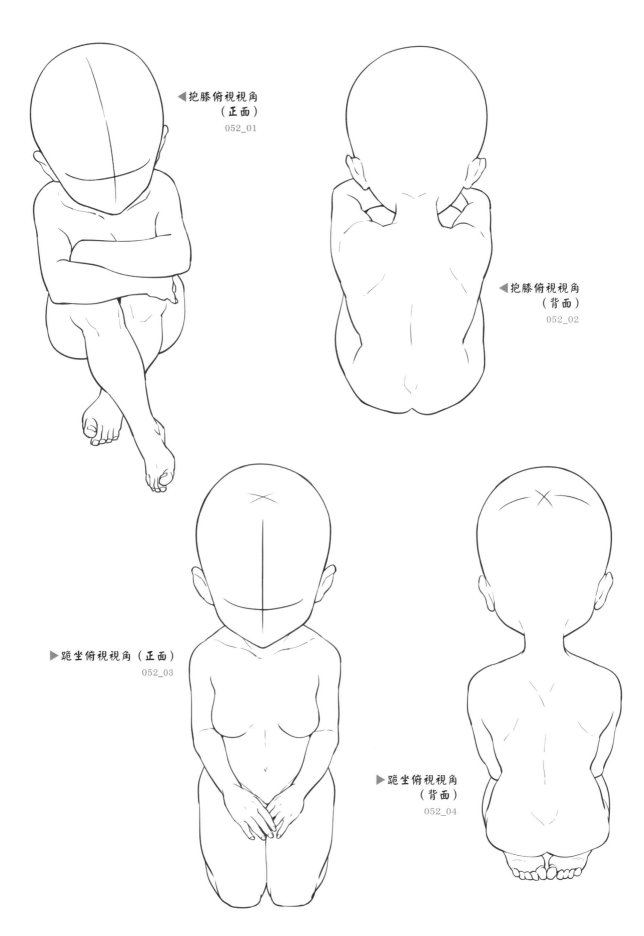

◀抱膝俯視視角
（正面）
052_01

◀抱膝俯視視角
（背面）
052_02

▶跪坐俯視視角（正面）
052_03

▶跪坐俯視視角
（背面）
052_04

坐在地面上（延伸變化）

CD-ROM >> jpg
psd >> Chapter1

第1章 基本姿勢

第2章 日常生活

第3章 姿態動作

第4章 情感表現

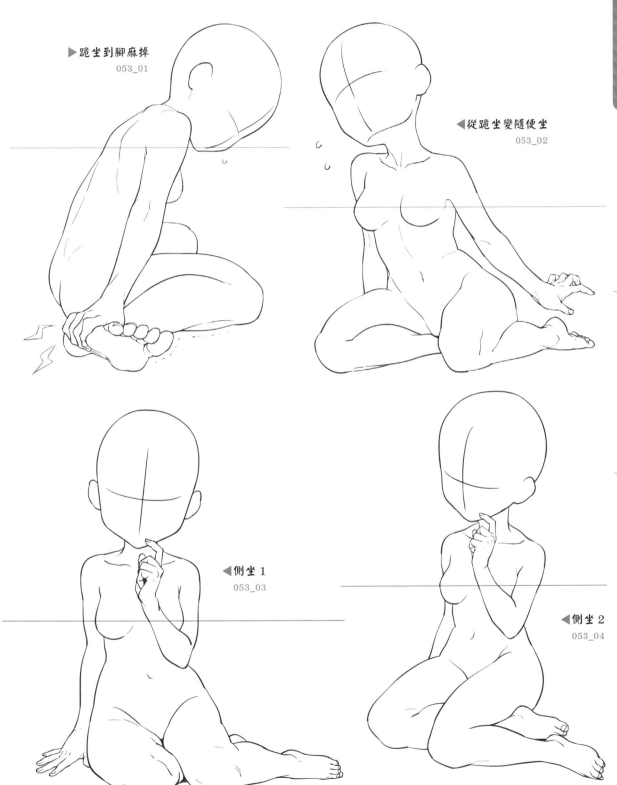

▶跪坐到腳麻掉
053_01

◀從跪坐變隨便坐
053_02

◀側坐1
053_03

◀側坐2
053_04

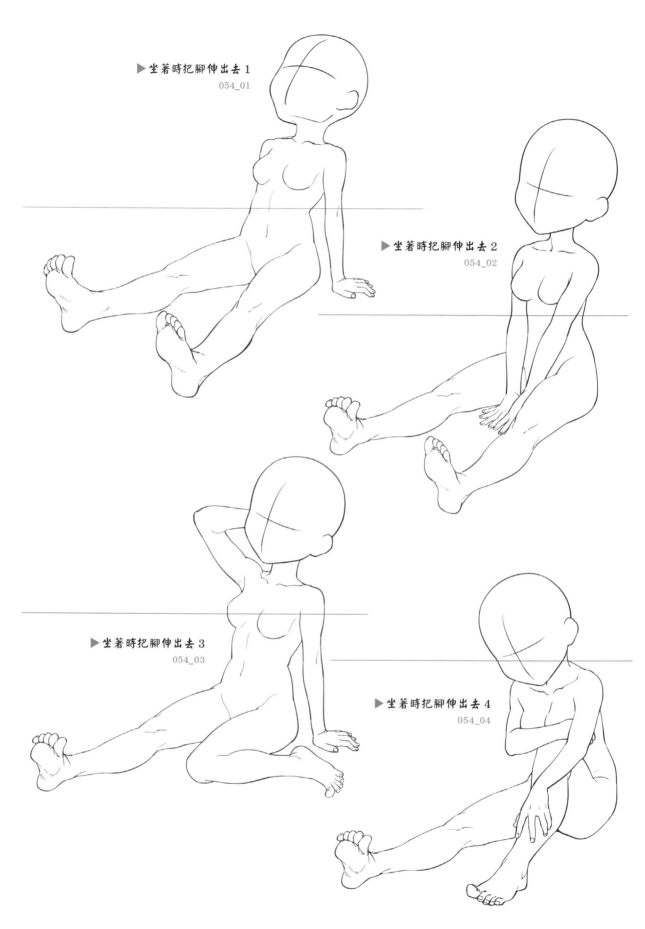

▶坐著時把腳伸出去 1
054_01

▶坐著時把腳伸出去 2
054_02

▶坐著時把腳伸出去 3
054_03

▶坐著時把腳伸出去 4
054_04

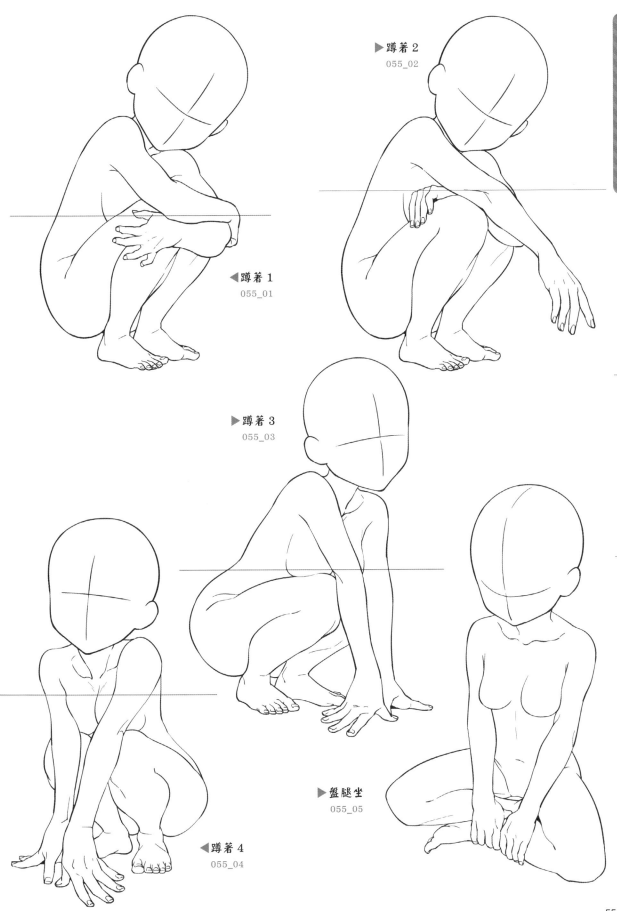

▶蹲著 2
055_02

◀蹲著 1
055_01

▶蹲著 3
055_03

▶盤腿坐
055_05

◀蹲著 4
055_04

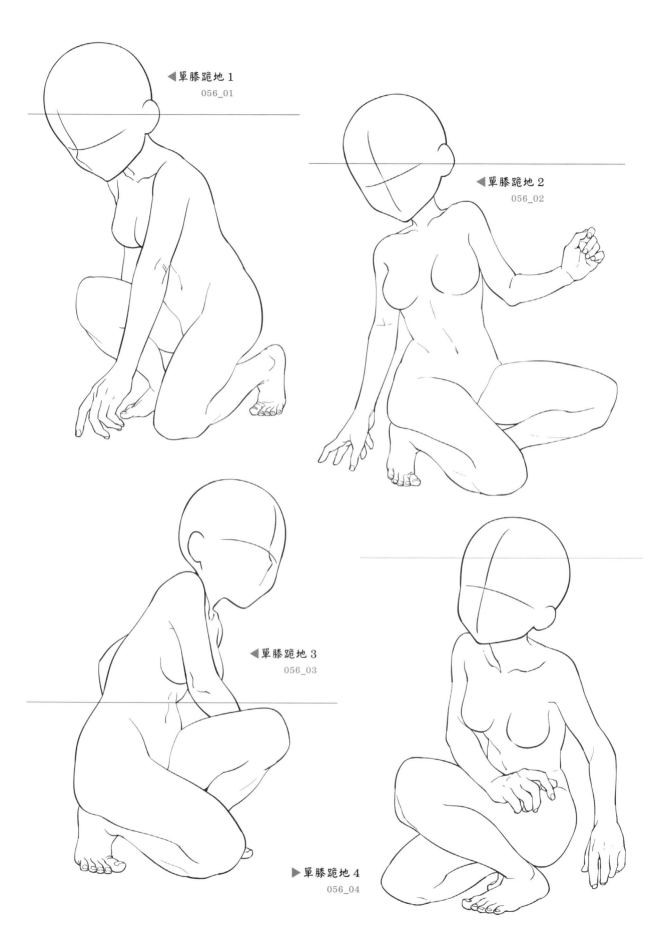

◀單膝跪地 1
056_01

◀單膝跪地 2
056_02

◀單膝跪地 3
056_03

▶單膝跪地 4
056_04

坐姿（性感）

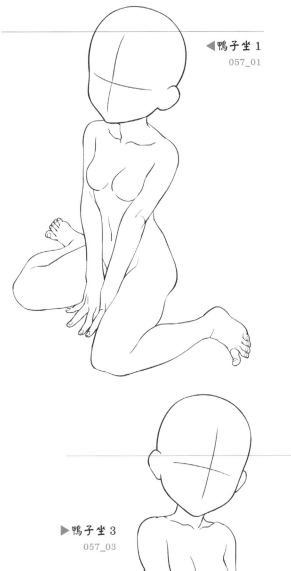

◀鴨子坐1
057_01

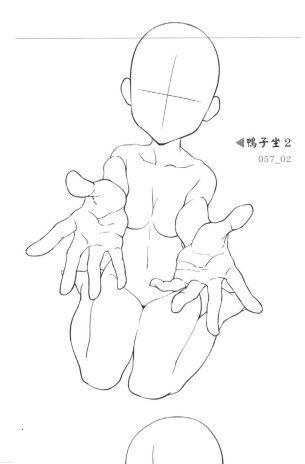

◀鴨子坐2
057_02

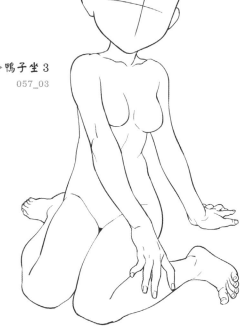

▶鴨子坐3
057_03

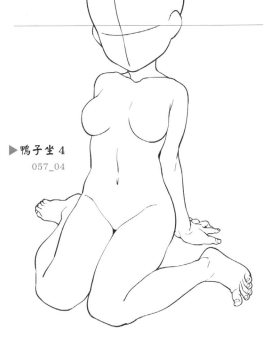

▶鴨子坐4
057_04

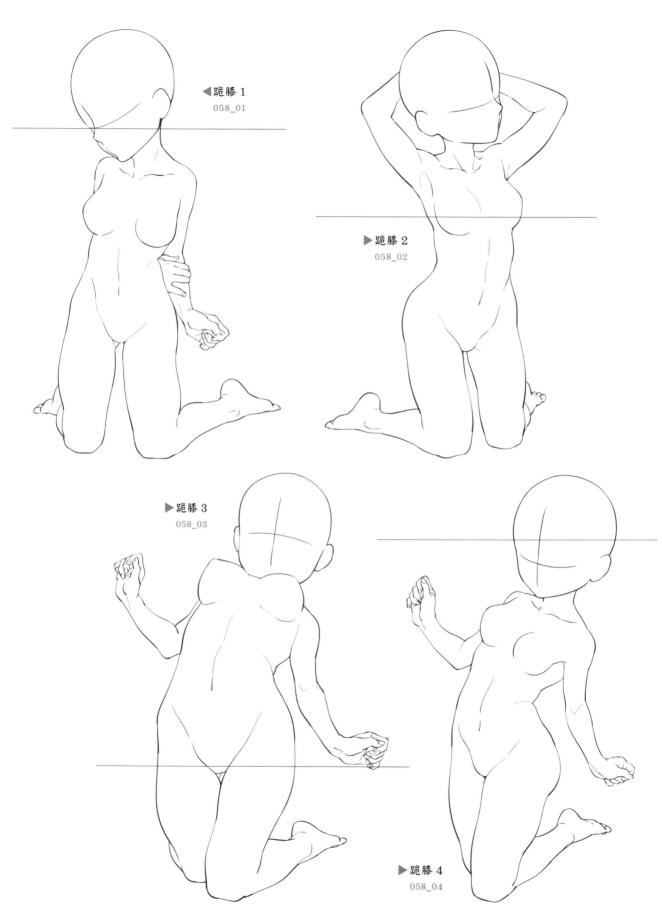

◀跪膝 1
058_01

▶跪膝 2
058_02

▶跪膝 3
058_03

▶跪膝 4
058_04

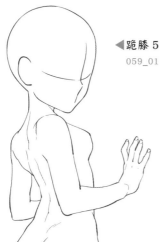

◀ 跪膝 5
059_01

▼ 側坐在沙發上 1
059_03

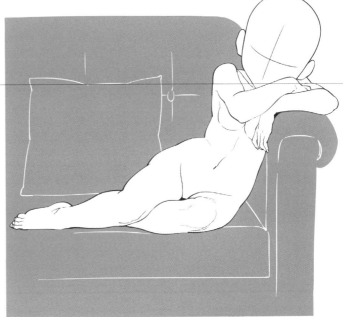

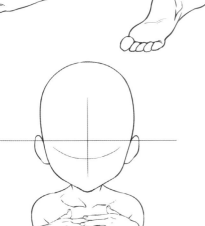

◀ 跪膝 6
059_02

▼ 側坐在沙發上 2
059_04

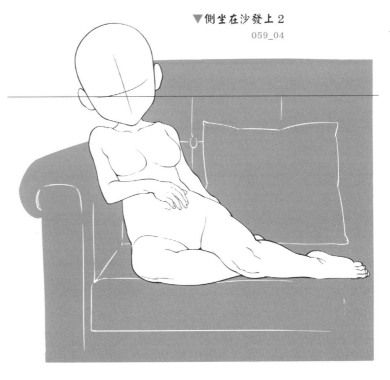

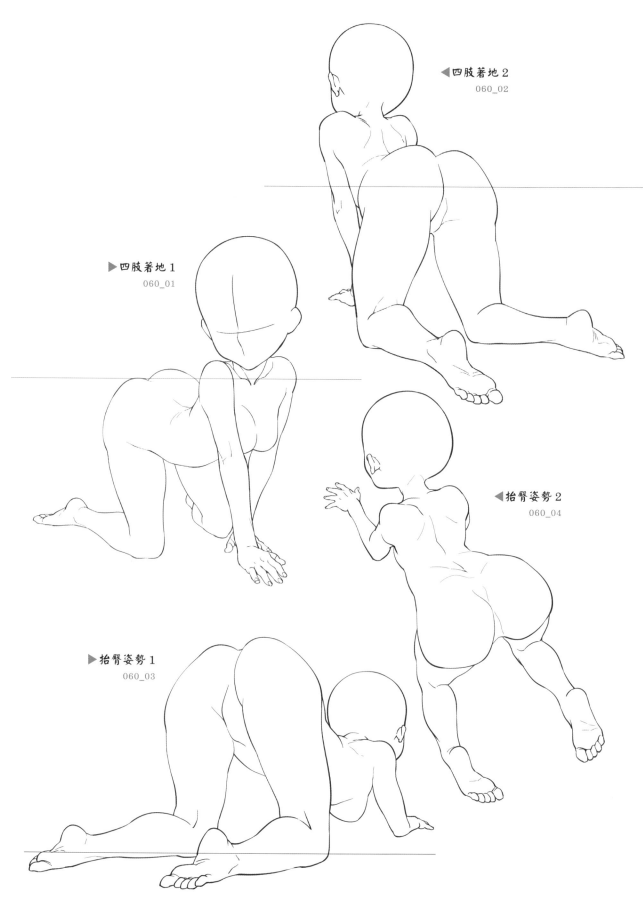

◀四肢著地２
060_02

▶四肢著地１
060_01

◀抬臀姿勢２
060_04

▶抬臀姿勢１
060_03

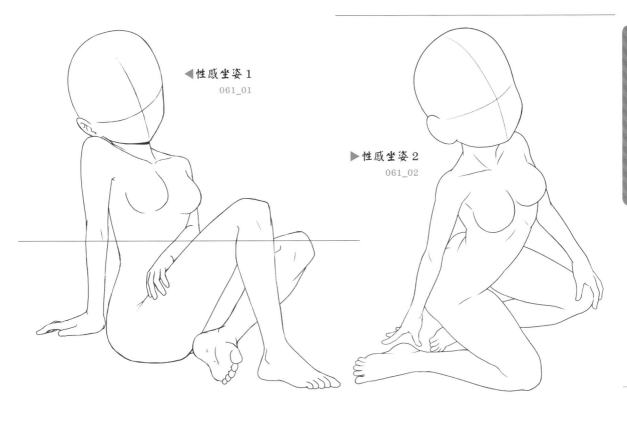

◀性感坐姿 1
061_01

▶性感坐姿 2
061_02

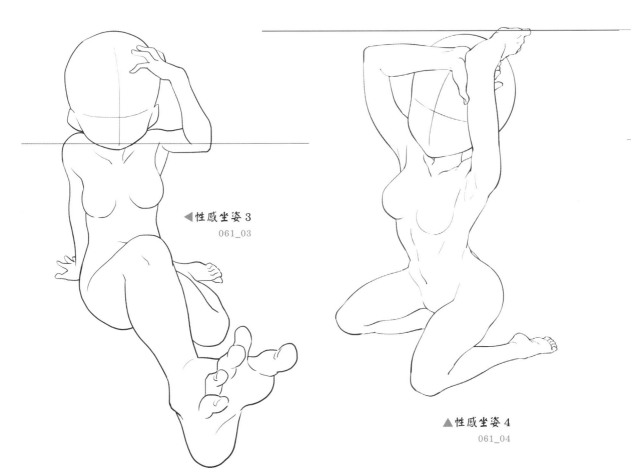

◀性感坐姿 3
061_03

▲性感坐姿 4
061_04

睡姿（基本・延伸變化）

 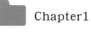
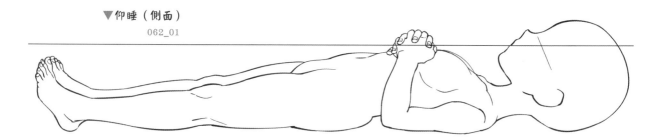

▼仰睡（側面）
062_01

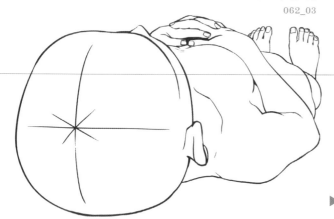

▼仰睡（頭側）
062_03

▶仰睡（正上方）
062_02

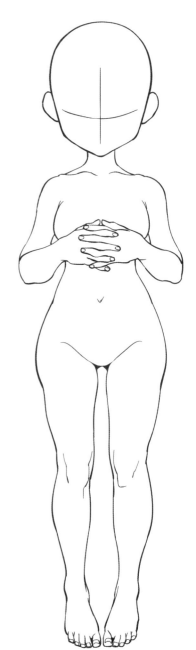

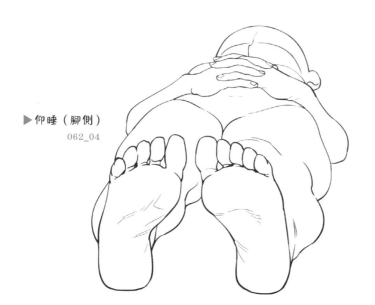

▶仰睡（腳側）
062_04

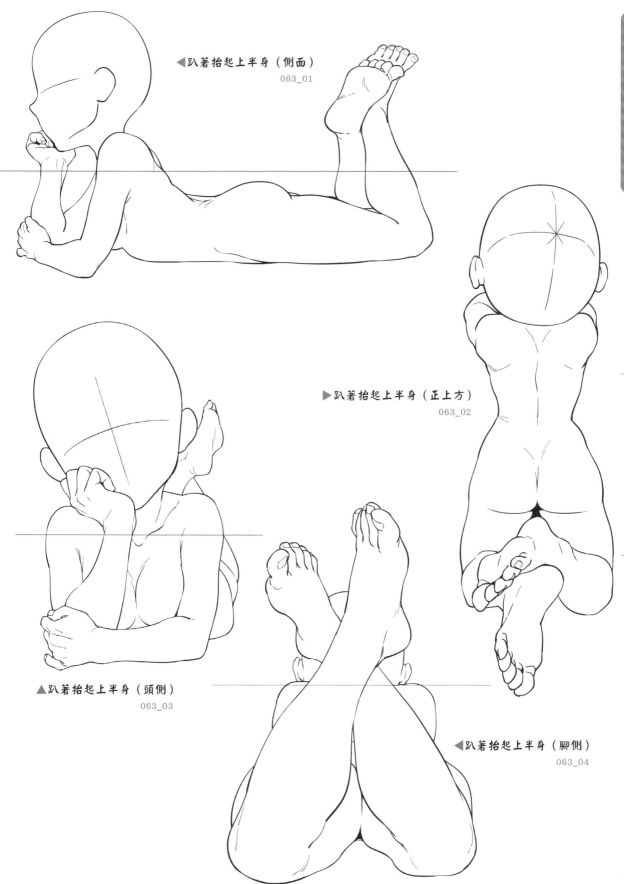

◀趴著抬起上半身（側面）
063_01

▶趴著抬起上半身（正上方）
063_02

▲趴著抬起上半身（頭側）
063_03

◀趴著抬起上半身（腳側）
063_04

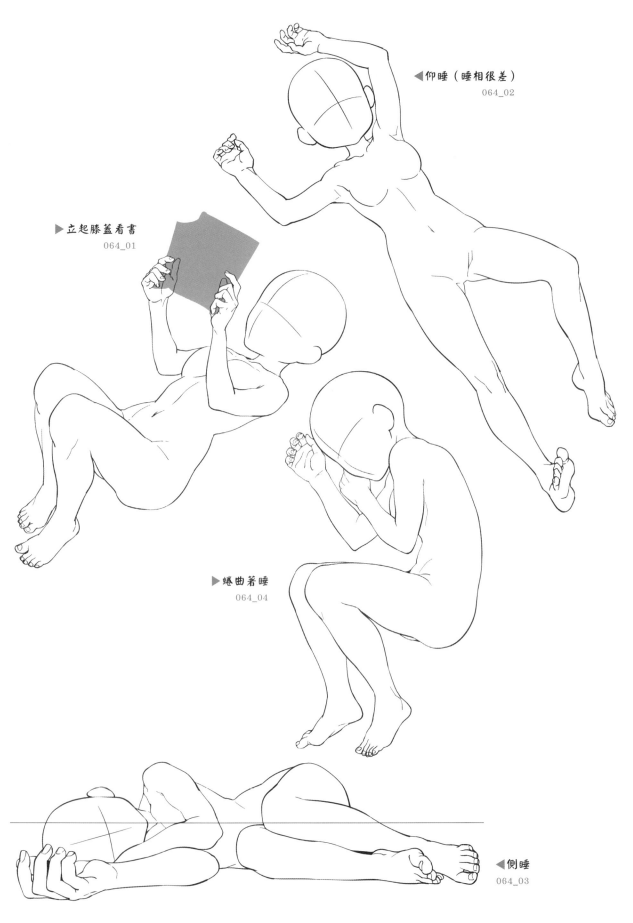

◀仰睡（睡相很差）
064_02

▶立起膝蓋看書
064_01

▶蜷曲著睡
064_04

◀側睡
064_03

第1章 基本姿勢

第2章 日常生活

第3章 姿態動作

第4章 情感表現

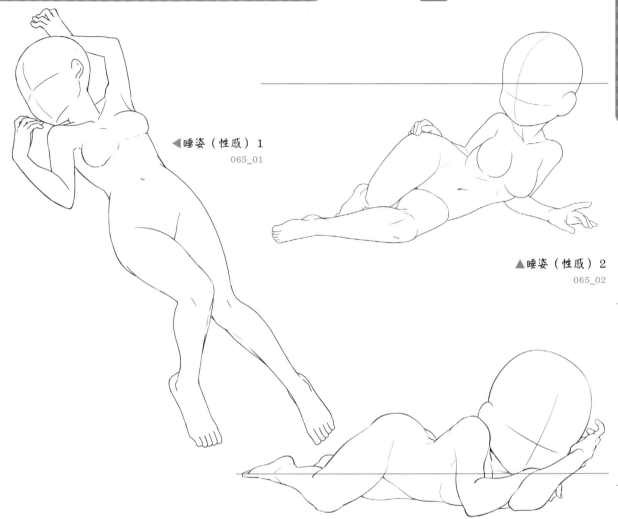

◀睡姿（性感）1
065_01

▲睡姿（性感）2
065_02

▲睡姿（性感）4
065_04

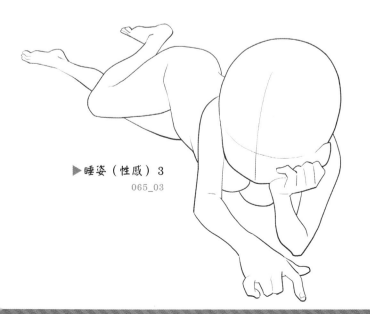

▶睡姿（性感）3
065_03

複數人物的姿勢

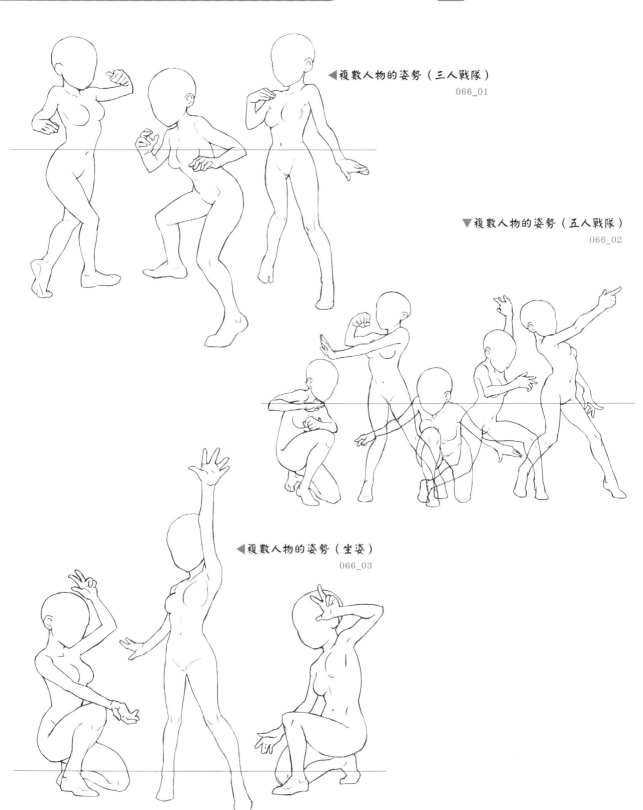

◀複數人物的姿勢（三人戰隊）
066_01

▼複數人物的姿勢（五人戰隊）
066_02

◀複數人物的姿勢（坐姿）
066_03

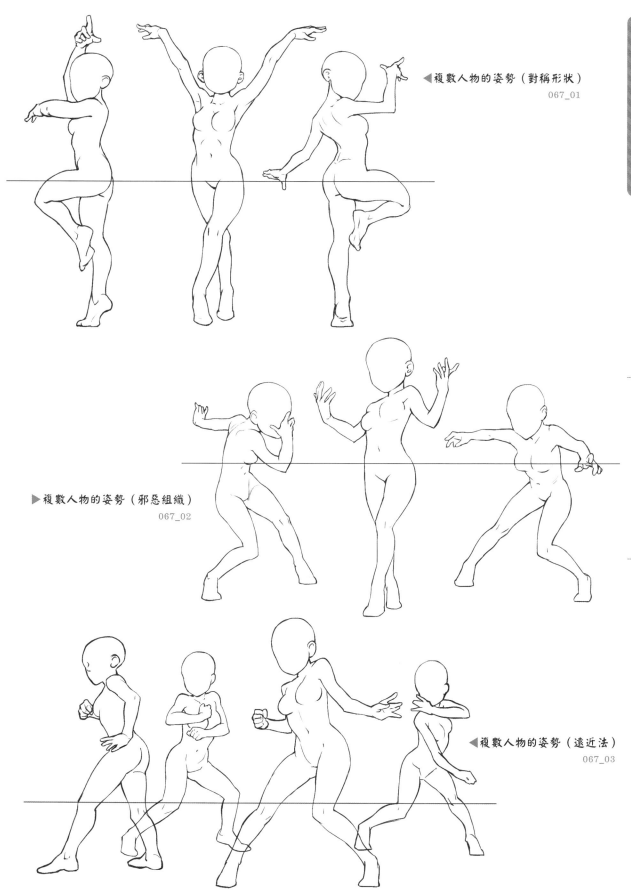

◀ 複數人物的姿勢（對稱形狀）
067_01

▶ 複數人物的姿勢（邪惡組織）
067_02

◀ 複數人物的姿勢（遠近法）
067_03

這裡的內容是在描繪女孩子時，如果沒辦法畫得很可愛，或是明明畫得出男孩子，卻不太畫得出女孩子的這些時候，用以改善的重點。
因為是提升可愛感的一些基本重點，所以記得要好好掌握。

如果看起來像個男孩子

臉頰的輪廓是不是帶有一種直線感？試著有意識地將臉頰畫得圓潤一點吧！

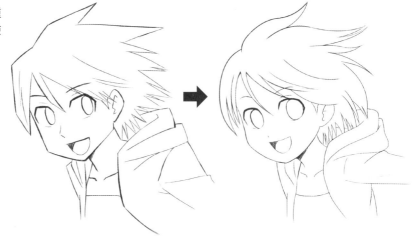

畫得出很帥氣的女孩子，但想要有一股可愛感時

試著改變臉部的比例吧。嬰兒是一個大部分的人都會覺得很可愛的對象，因此可以做為參考之用。
嬰兒的主要特徵為額頭很寬、臉部各部位偏下方、眼睛很大且黑眼珠又大又黑、鼻子及嘴巴很小、臉頰很圓潤等等。
因此只要加上這些特徵，並加入較大一點的高光，人物角色就會變得更加可愛。

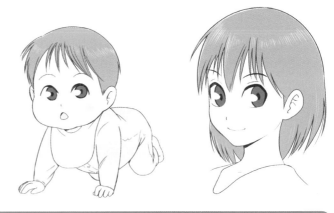

如果想要描繪一名有點成熟的女性

建議可以將臉部畫成稍微有點長臉，然後眼睛畫得小一點，並描繪出鼻梁。

【第2章】日常生活
Daily

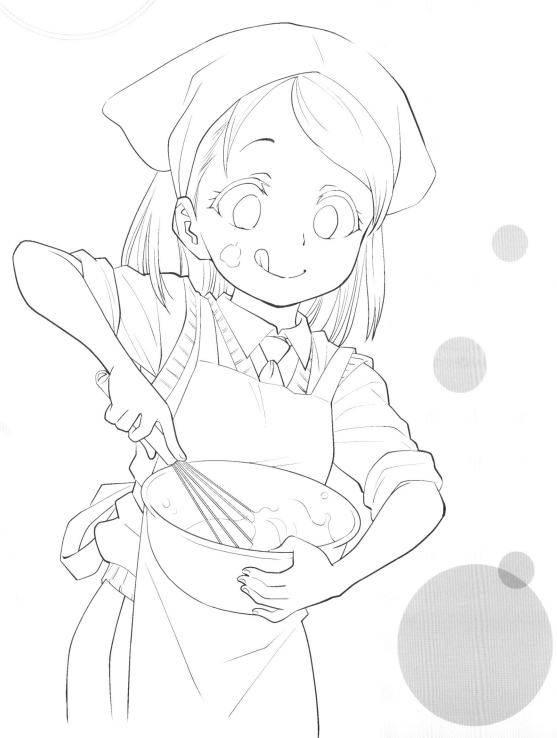

▶很有精神地起床
070_01

視平線

◀邊揉眼睛邊起床
070_02

◀掀開床上的棉被
070_03

▶坐在床上伸懶腰
070_04

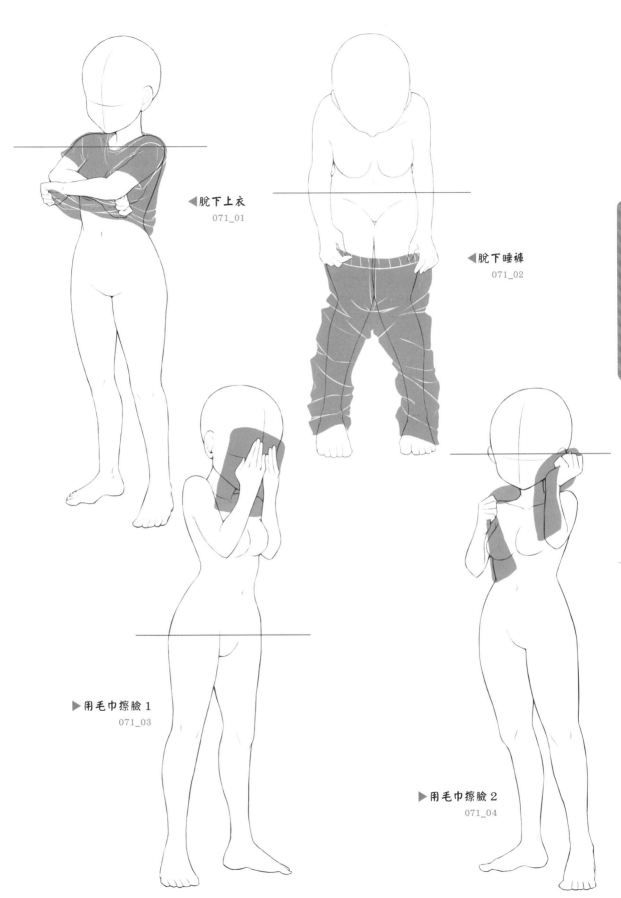

◀脫下上衣
071_01

◀脫下睡褲
071_02

▶用毛巾擦臉1
071_03

▶用毛巾擦臉2
071_04

衣服

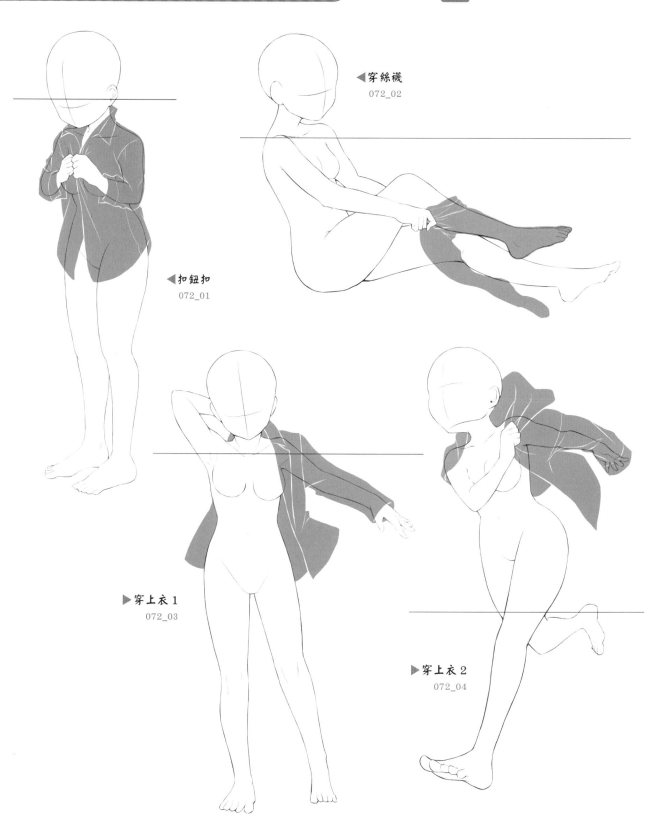

◀穿絲襪
072_02

◀扣鈕扣
072_01

▶穿上衣 1
072_03

▶穿上衣 2
072_04

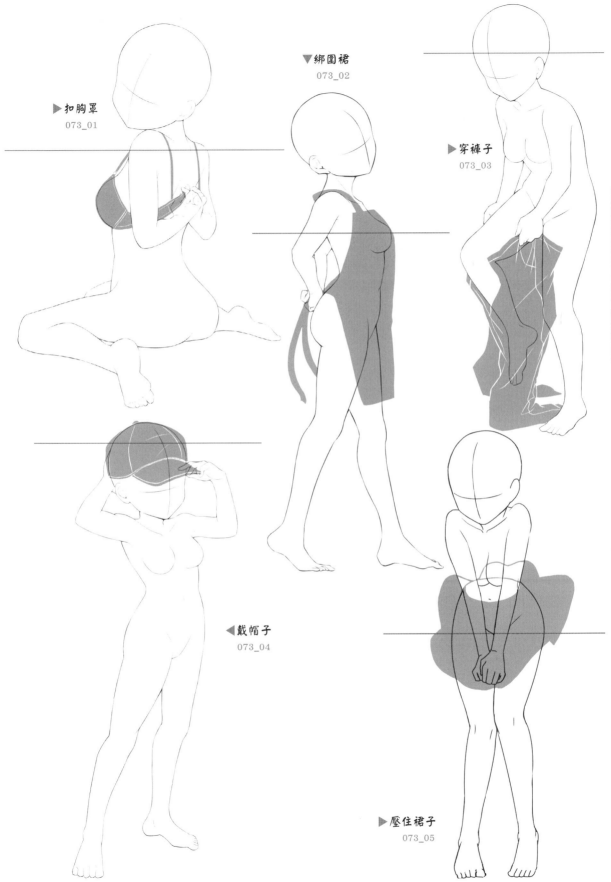

▶扣胸罩
073_01

▼綁圍裙
073_02

▶穿褲子
073_03

◀戴帽子
073_04

▶壓住裙子
073_05

整理儀容

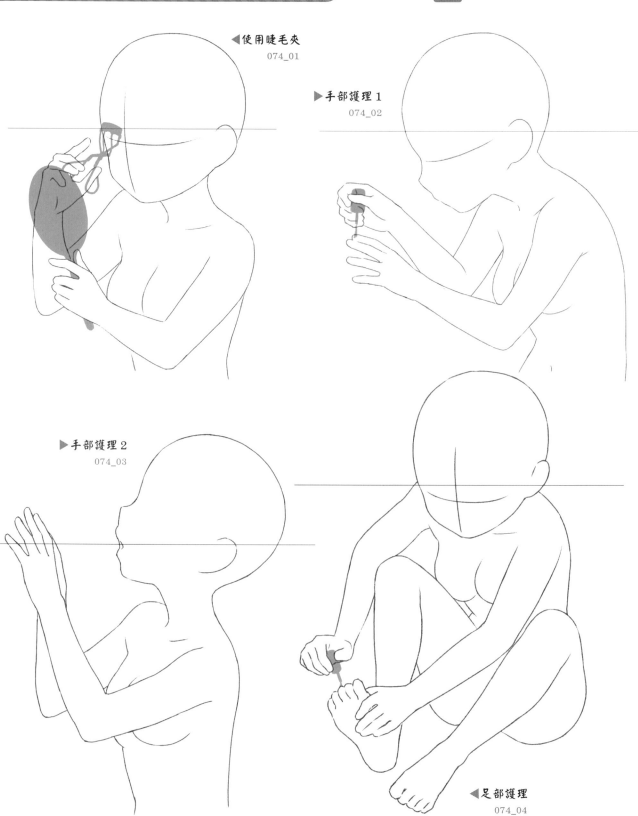

◀使用睫毛夾
074_01

▶手部護理 1
074_02

▶手部護理 2
074_03

◀足部護理
074_04

▶綁頭髮
075_01

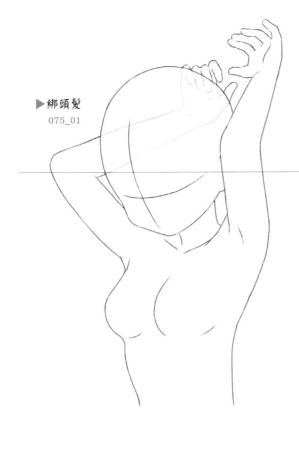

◀擦口紅
075_02

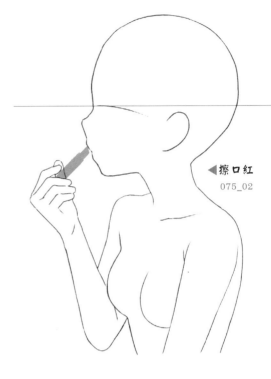

◀戴耳環
075_03

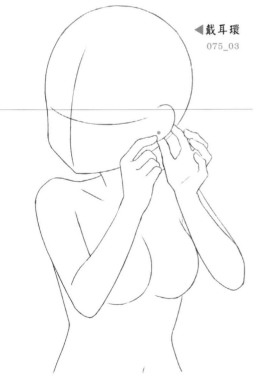

▶戴眼鏡
075_04

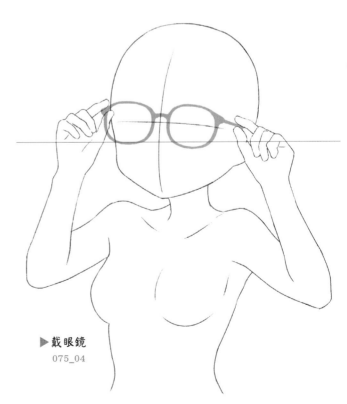

用餐

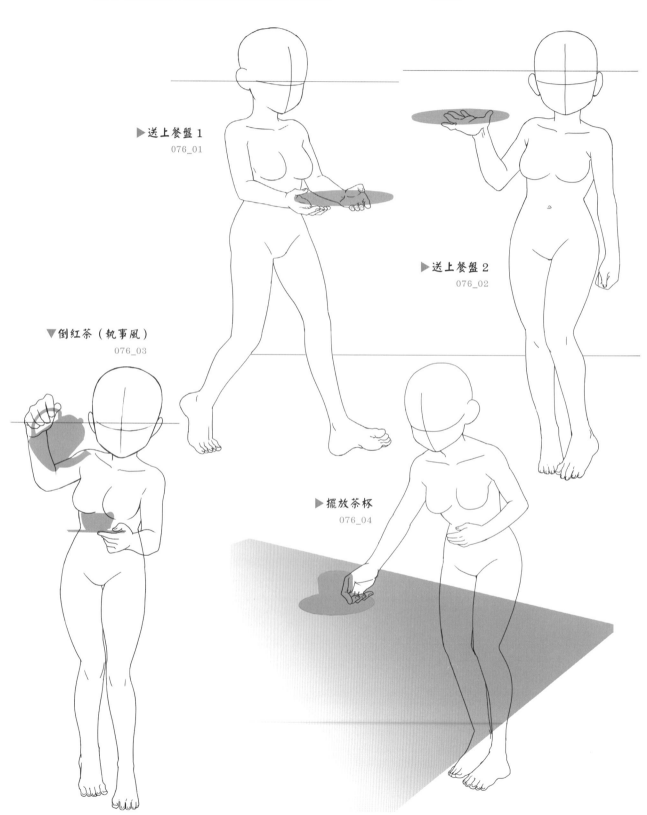

▶送上餐盤 1
076_01

▶送上餐盤 2
076_02

▼倒紅茶（執事風）
076_03

▶擺放茶杯
076_04

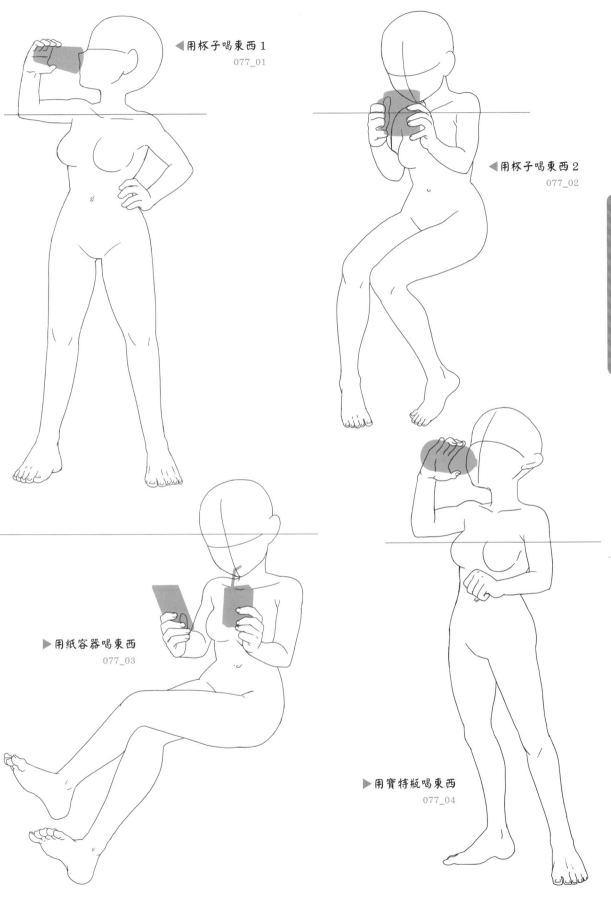

◀ 用杯子喝東西1
077_01

◀ 用杯子喝東西2
077_02

▶ 用紙容器喝東西
077_03

▶ 用寶特瓶喝東西
077_04

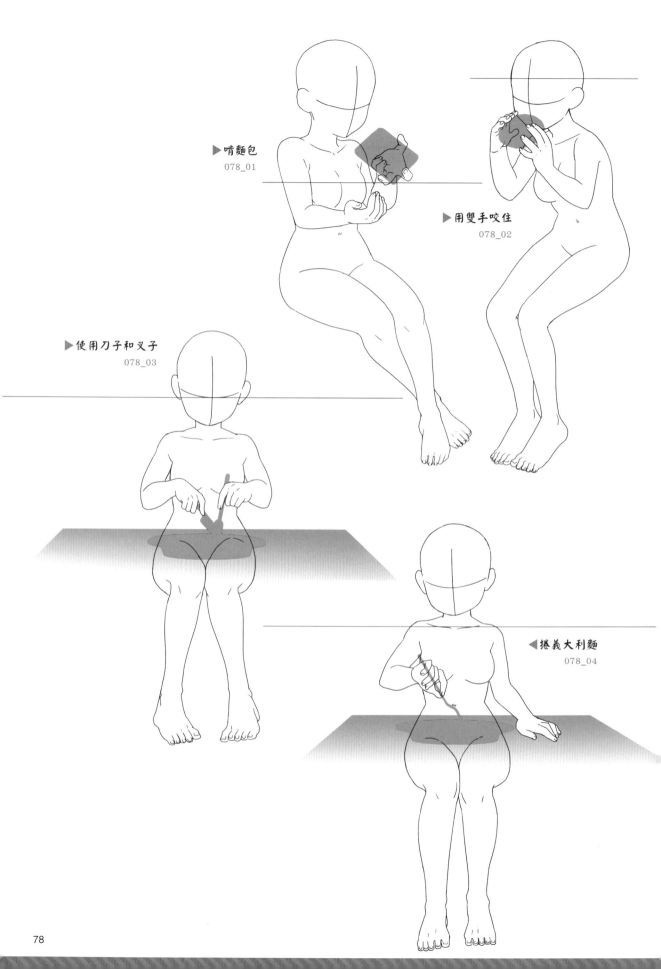

▶啃麵包
078_01

▶用雙手咬住
078_02

▶使用刀子和叉子
078_03

◀捲義大利麵
078_04

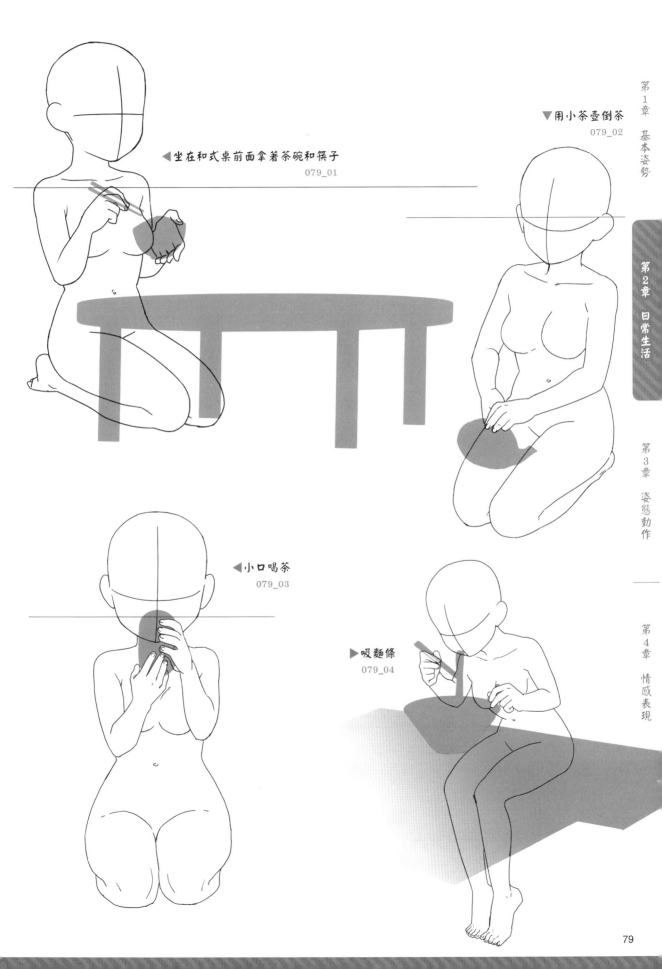

▼用小茶壺倒茶
079_02

◀坐在和式桌前面拿著茶碗和筷子
079_01

◀小口喝茶
079_03

▶吸麵條
079_04

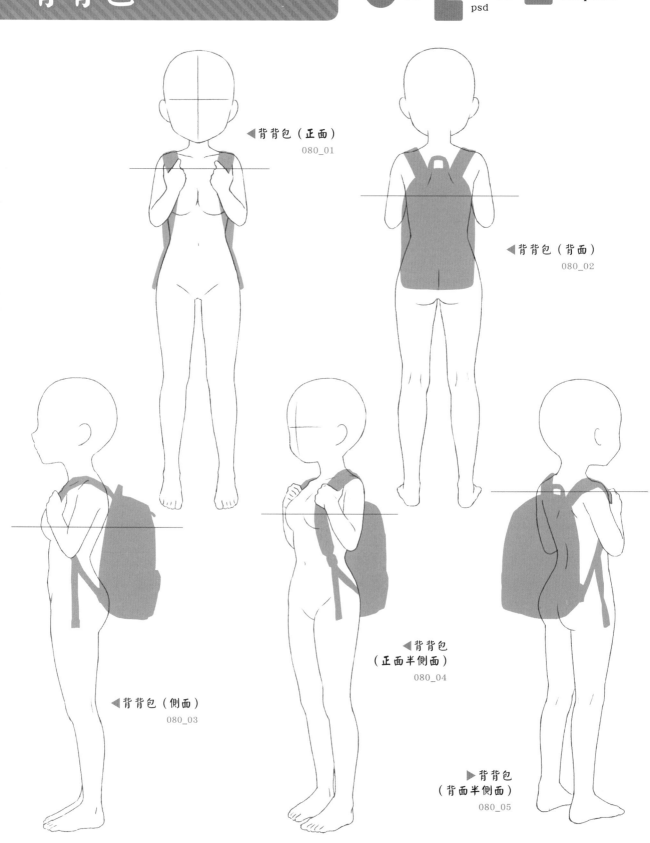

◀ 背背包（正面）
080_01

◀ 背背包（背面）
080_02

◀ 背背包（側面）
080_03

◀ 背背包
（正面半側面）
080_04

▶ 背背包
（背面半側面）
080_05

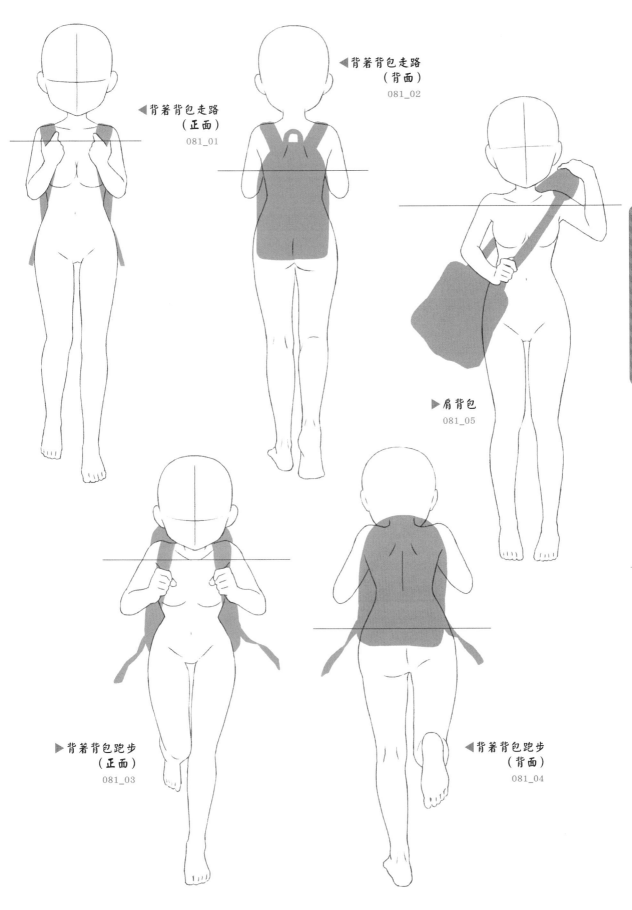

◀背著背包走路
　（正面）
081_01

◀背著背包走路
　（背面）
081_02

▶肩背包
081_05

▶背著背包跑步
　（正面）
081_03

◀背著背包跑步
　（背面）
081_04

上學

CD-ROM ◎ ≫ jpg / psd ≫ Chapter2

▶在玄關穿襪子1
082_01

▶在玄關穿襪子2
082_02

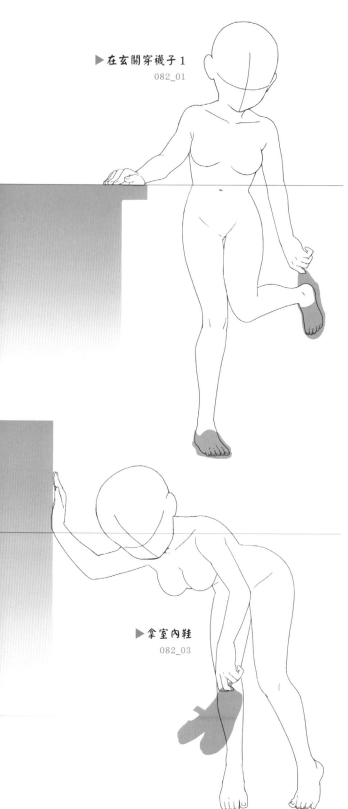

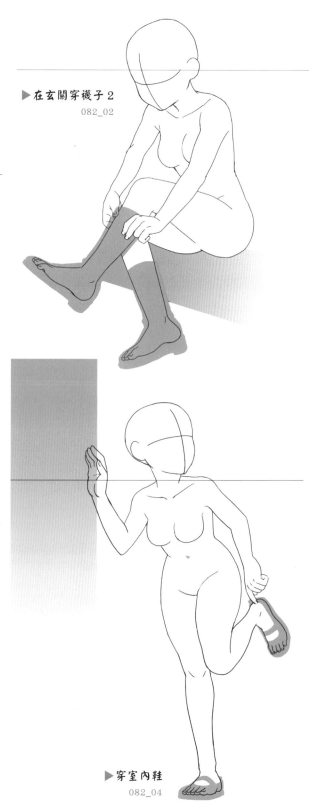

▶拿室內鞋
082_03

▶穿室內鞋
082_04

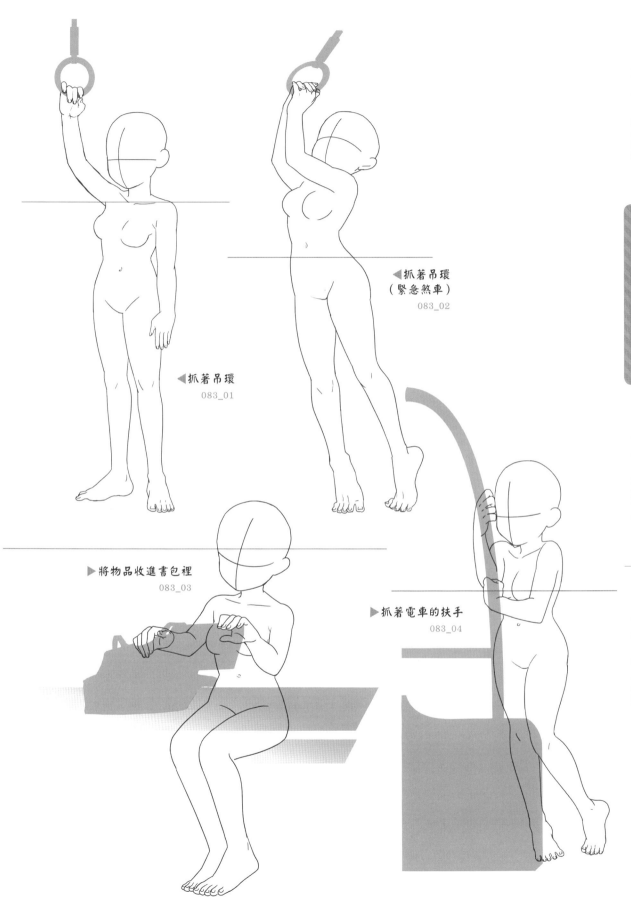

◀抓著吊環
（緊急煞車）
083_02

◀抓著吊環
083_01

▶將物品收進書包裡
083_03

▶抓著電車的扶手
083_04

教室

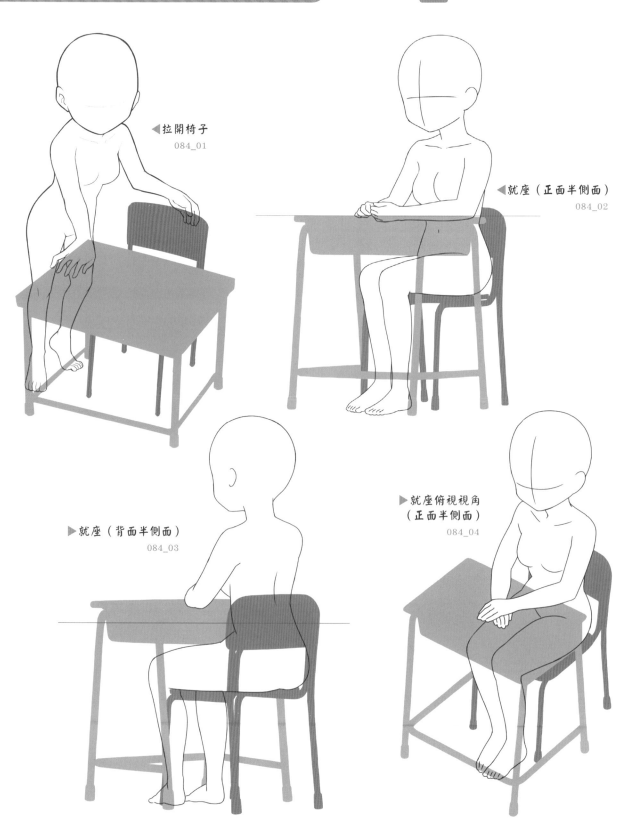

◀拉開椅子
084_01

◀就座（正面半側面）
084_02

▶就座（背面半側面）
084_03

▶就座俯視視角
（正面半側面）
084_04

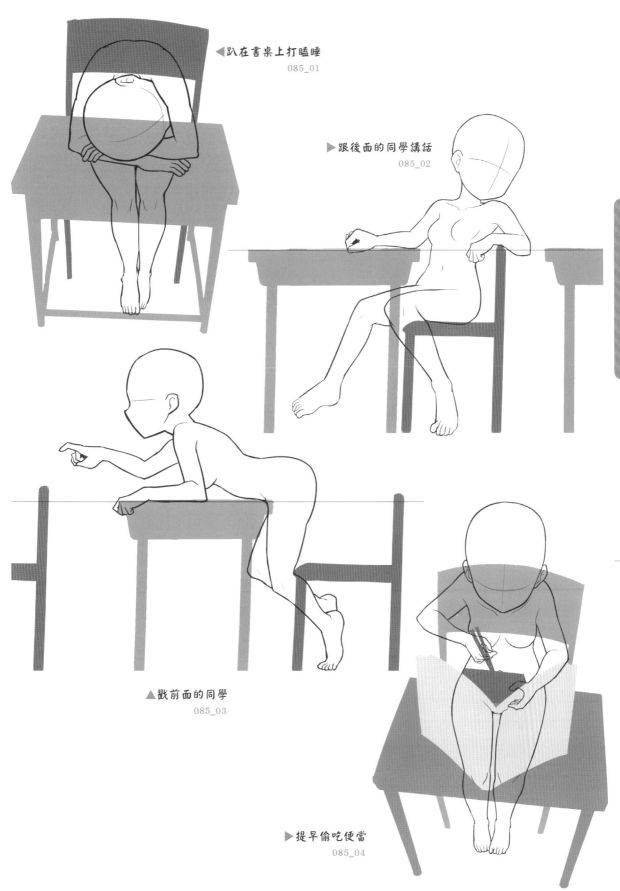

◀趴在書桌上打瞌睡
085_01

▶跟後面的同學講話
085_02

▲戳前面的同學
085_03

▶提早偷吃便當
085_04

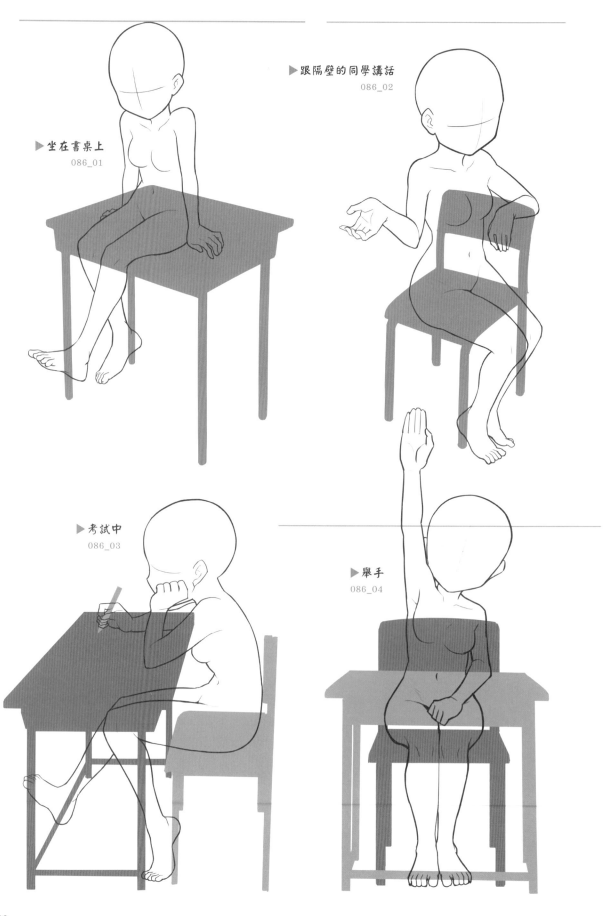

▶坐在書桌上
086_01

▶跟隔壁的同學講話
086_02

▶考試中
086_03

▶舉手
086_04

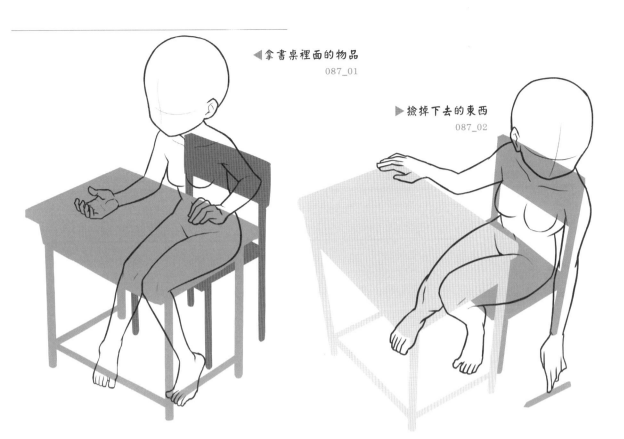

◀拿書桌裡面的物品
087_01

▶撿掉下去的東西
087_02

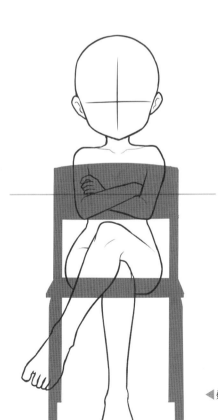

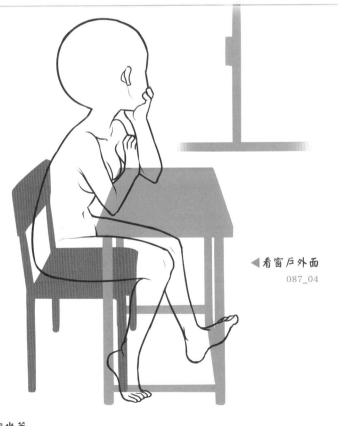

◀看窗戶外面
087_04

◀翹著腳坐著
087_03

◀擦黑板
088_02

◀用粉筆在黑板上
寫東西
088_01

▶唸書（起立）
088_03

▶唸書（就座）
088_04

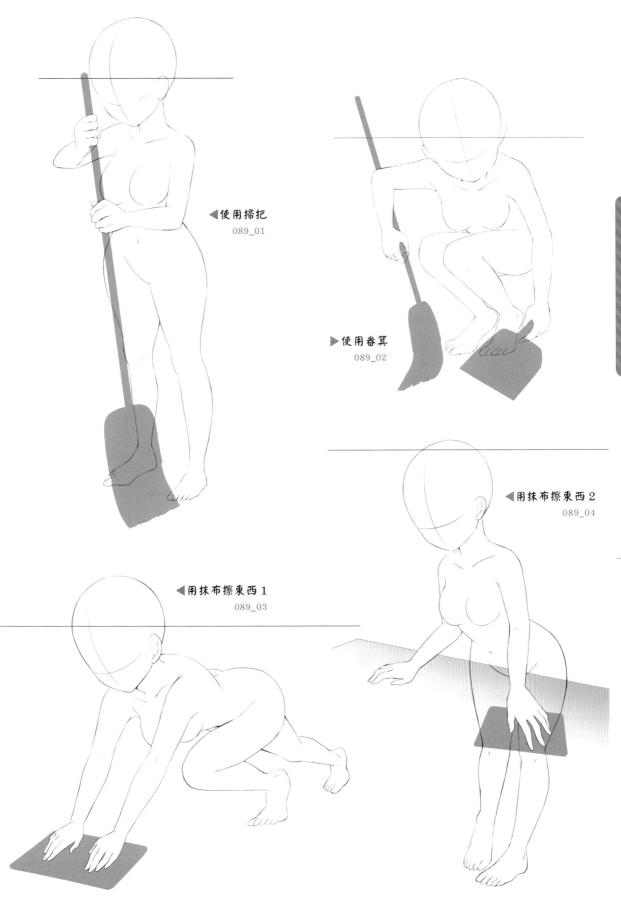

◀使用掃把
089_01

▶使用畚箕
089_02

◀用抹布擦東西2
089_04

◀用抹布擦東西1
089_03

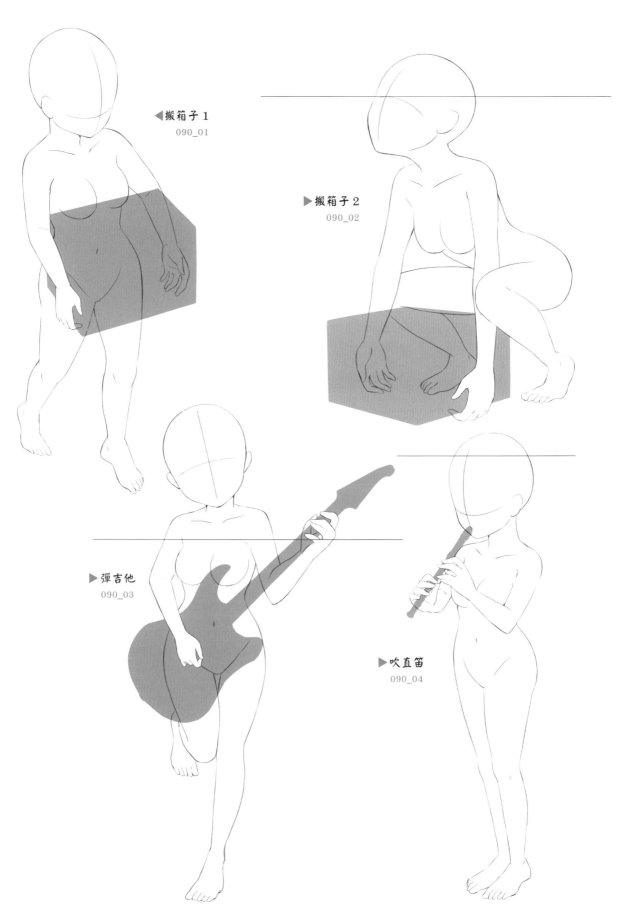

◀搬箱子 1
090_01

▶搬箱子 2
090_02

▶彈吉他
090_03

▶吹直笛
090_04

▶拿澆水器澆水
091_01

▼使用鏟子
091_02

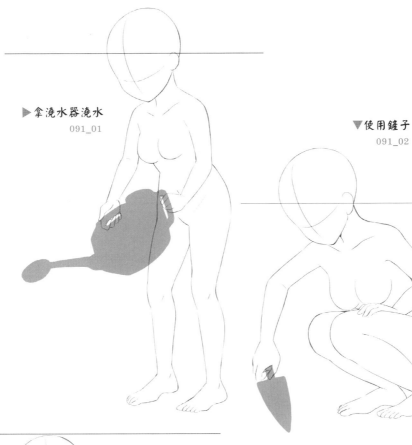

◀背對扶手
091_03

◀將手肘靠在扶手上
091_04

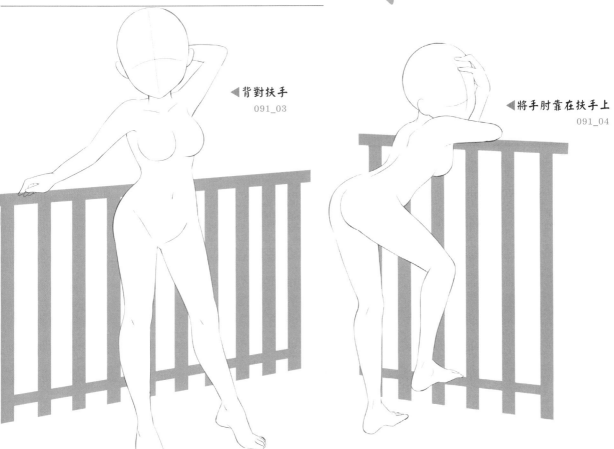

體育

CD-ROM ◎ » jpg / psd » Chapter2

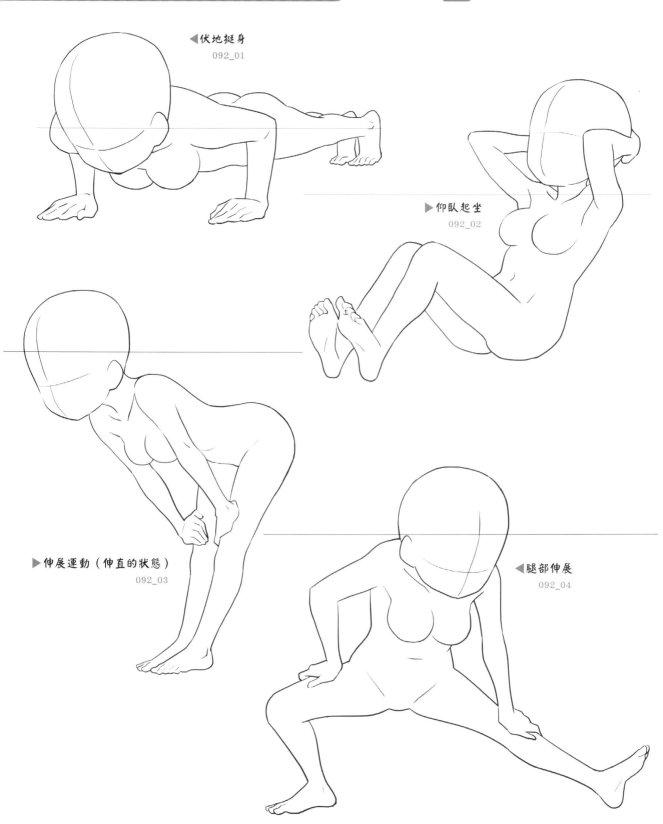

◀ 伏地挺身
092_01

▶ 仰臥起坐
092_02

▶ 伸展運動（伸直的狀態）
092_03

◀ 腿部伸展
092_04

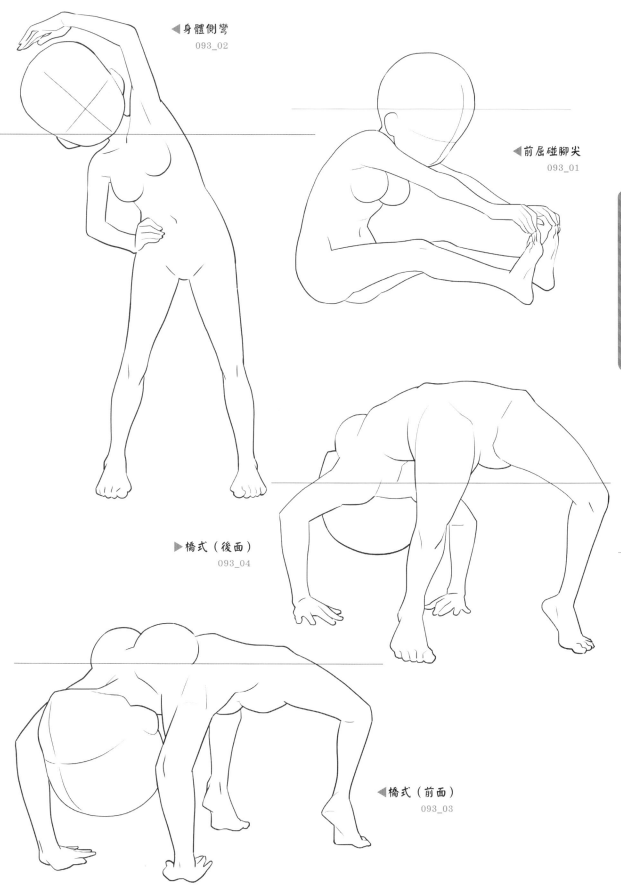

◀身體側彎
093_02

◀前屈碰腳尖
093_01

▶橋式（後面）
093_04

◀橋式（前面）
093_03

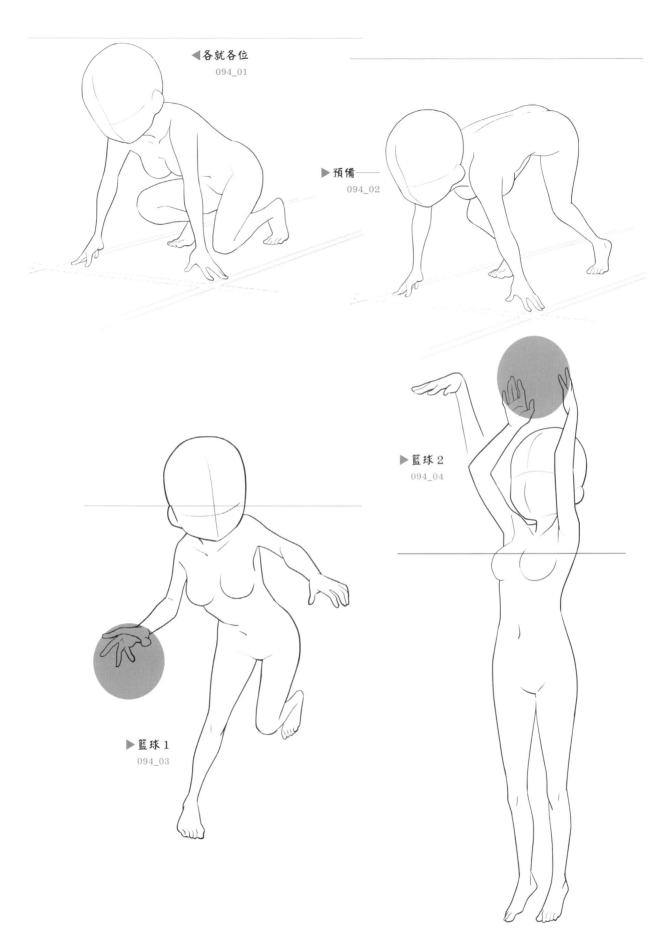

◀各就各位
094_01

▶預備——
094_02

▶籃球2
094_04

▶籃球1
094_03

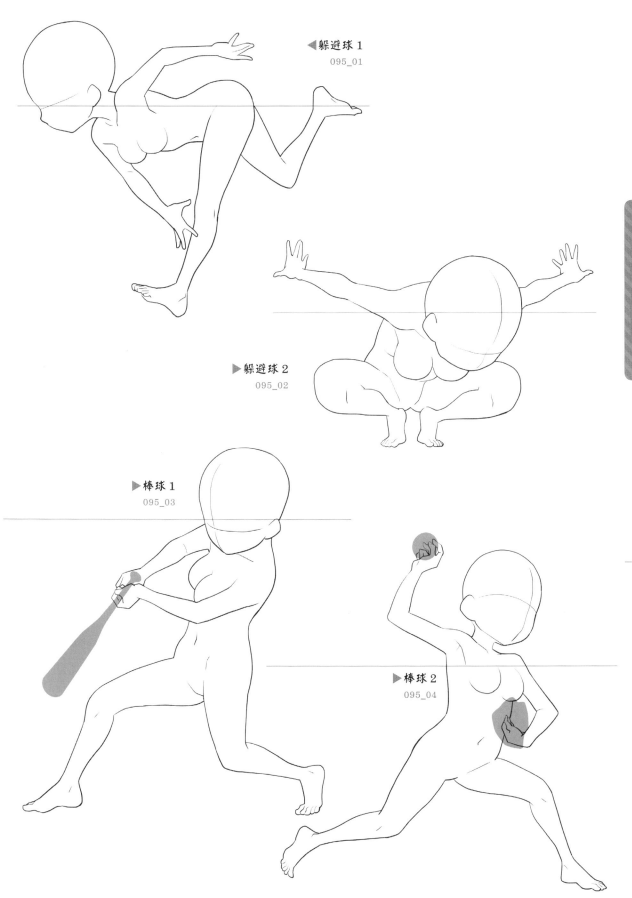

◀ 躲避球 1
095_01

▶ 躲避球 2
095_02

▶ 棒球 1
095_03

▶ 棒球 2
095_04

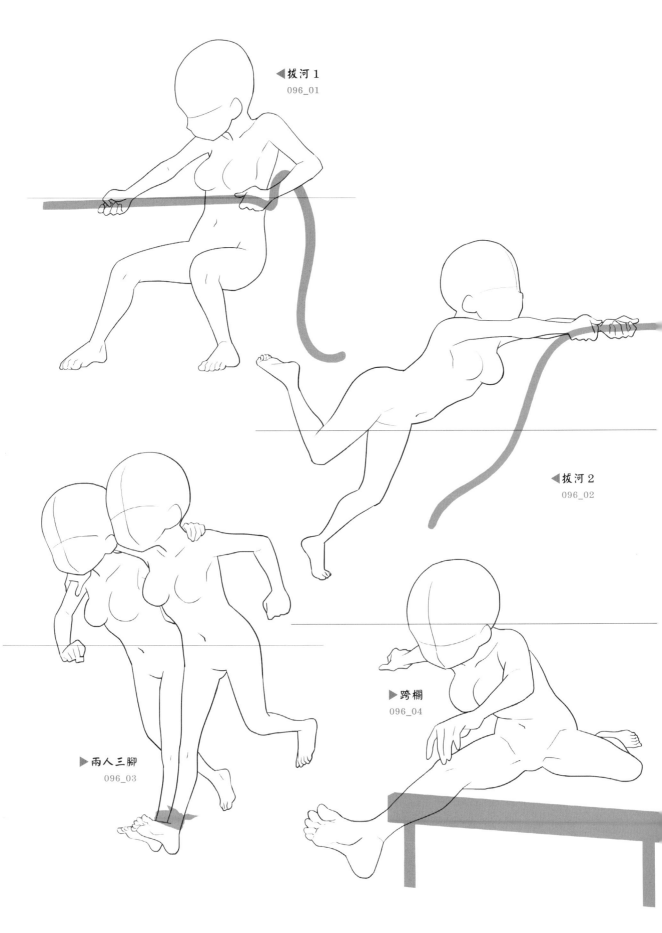

◀拔河 1
096_01

◀拔河 2
096_02

▶兩人三腳
096_03

▶跨欄
096_04

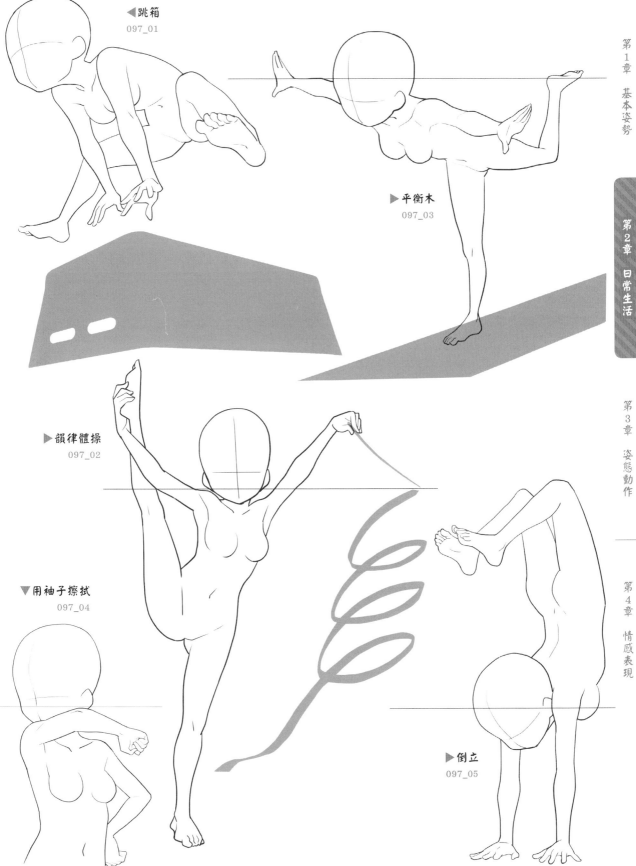

◀ 跳箱
097_01

▶ 平衡木
097_03

▶ 韻律體操
097_02

▼ 用袖子擦拭
097_04

▶ 倒立
097_05

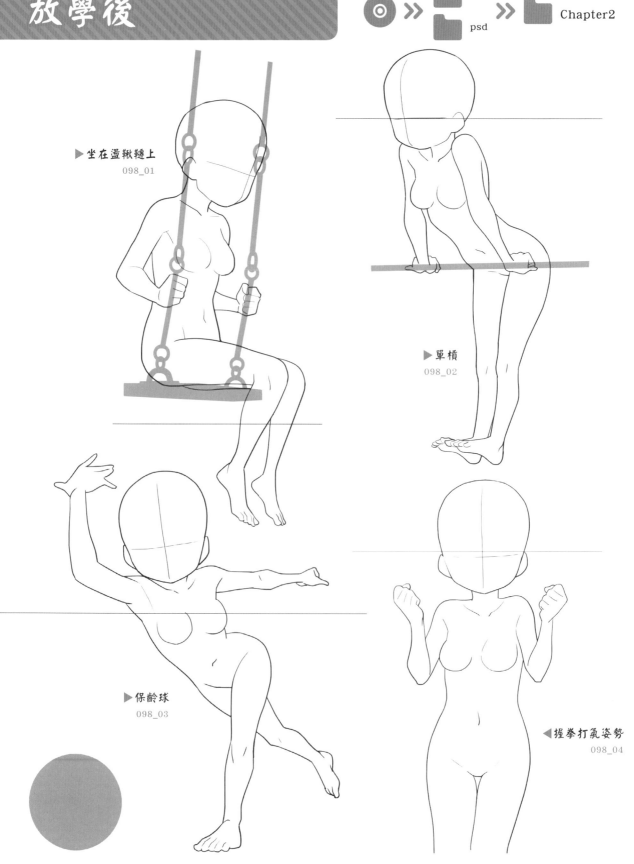

▶坐在盪鞦韆上
098_01

▶單槓
098_02

▶保齡球
098_03

◀握拳打氣姿勢
098_04

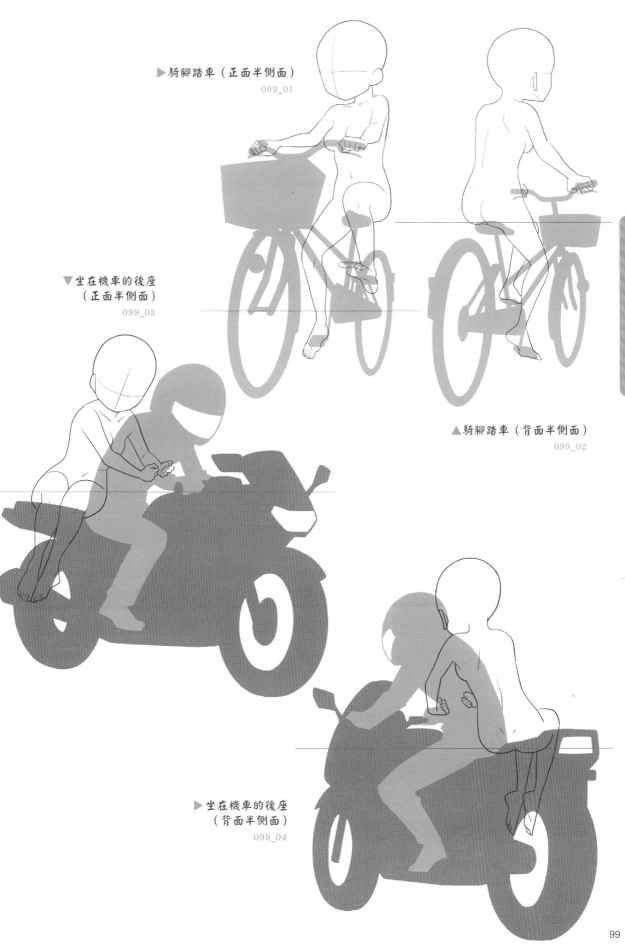

▶騎腳踏車（正面半側面）
099_01

▼坐在機車的後座
　（正面半側面）
099_03

▲騎腳踏車（背面半側面）
099_02

▶坐在機車的後座
　（背面半側面）
099_04

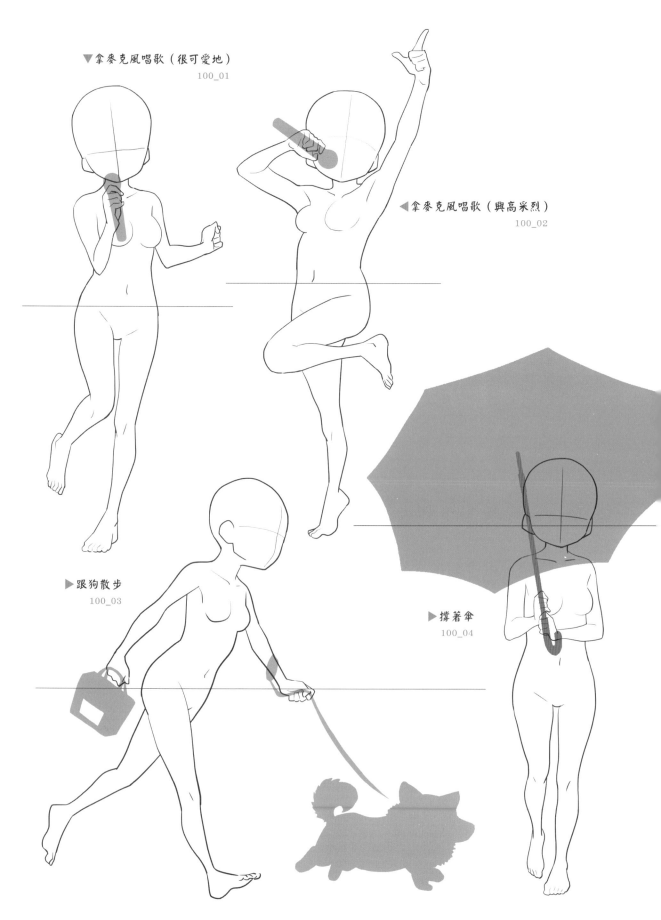

▼拿麥克風唱歌（很可愛地）
100_01

◀拿麥克風唱歌（興高采烈）
100_02

▶跟狗散步
100_03

▶撐著傘
100_04

在家裡

CD-ROM >> jpg / psd >> Chapter2

第1章 基本姿勢

第2章 日常生活

第3章 姿態動作

第4章 情感表現

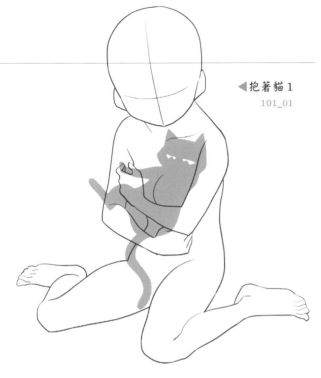

◀抱著貓 1
101_01

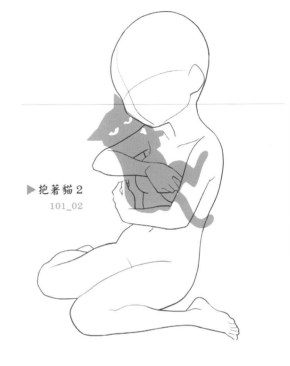

▶抱著貓 2
101_02

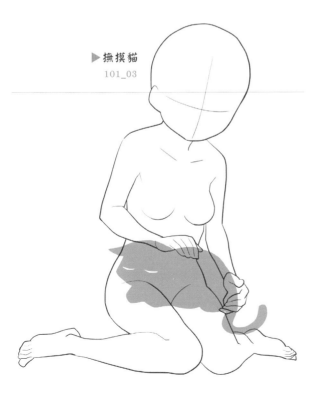

▶撫摸貓
101_03

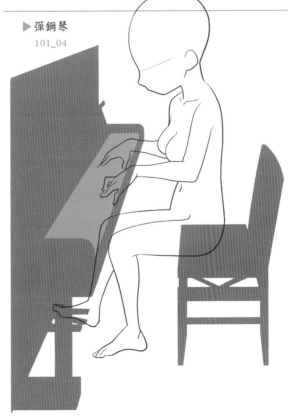

▶彈鋼琴
101_04

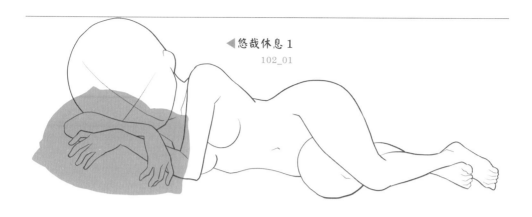

◀悠哉休息1
102_01

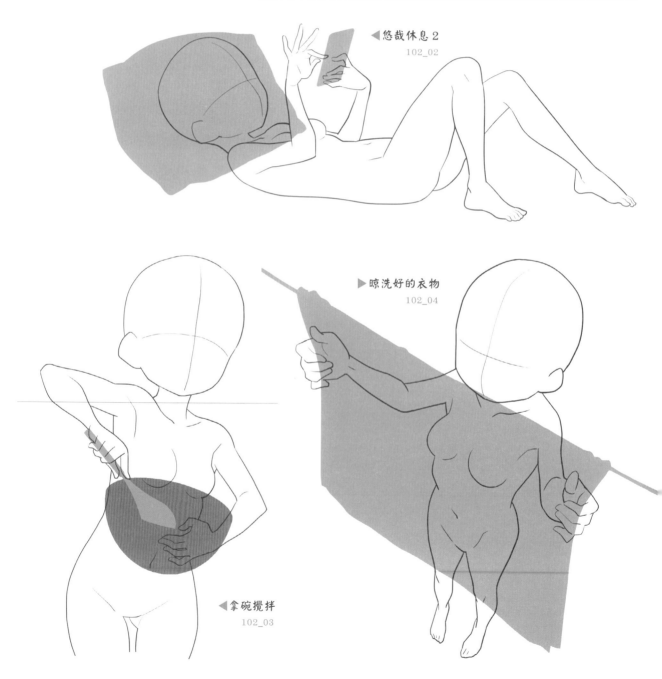

◀悠哉休息2
102_02

▶晾洗好的衣物
102_04

◀拿碗攪拌
102_03

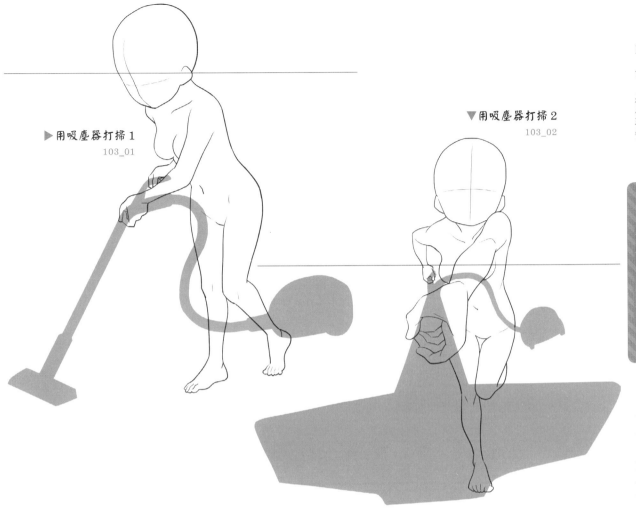

▶用吸塵器打掃１
103_01

▼用吸塵器打掃２
103_02

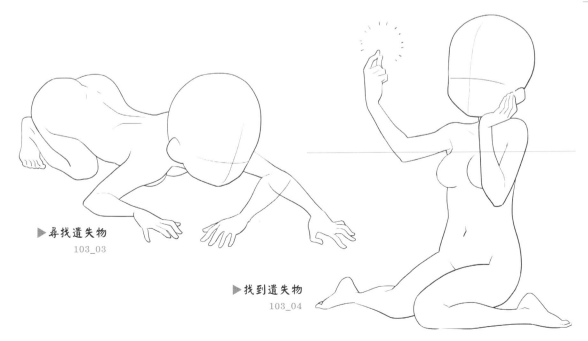

▶尋找遺失物
103_03

▶找到遺失物
103_04

洗澡

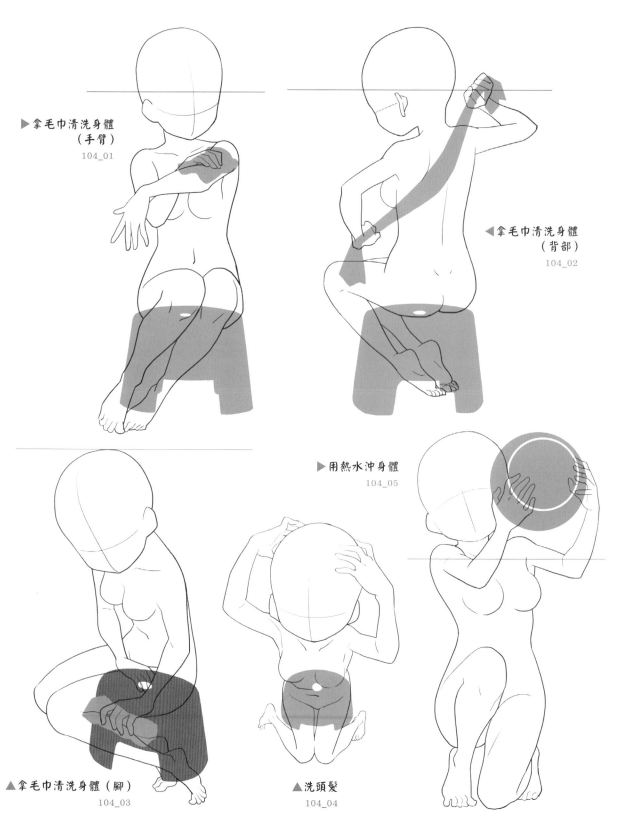

▶拿毛巾清洗身體
（手臂）
104_01

◀拿毛巾清洗身體
（背部）
104_02

▶用熱水沖身體
104_05

▲拿毛巾清洗身體（腳）
104_03

▲洗頭髮
104_04

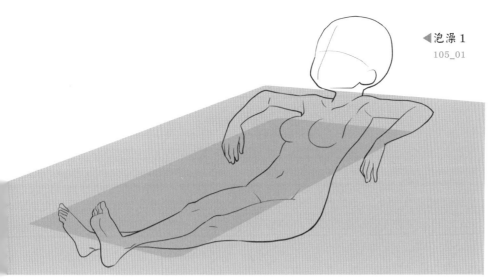

◀ 泡澡 1
105_01

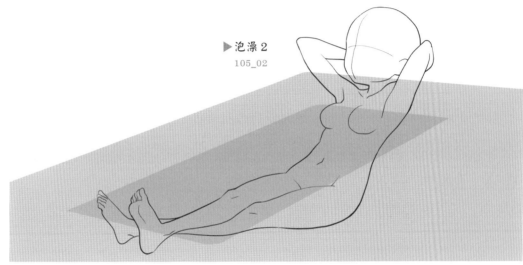

▶ 泡澡 2
105_02

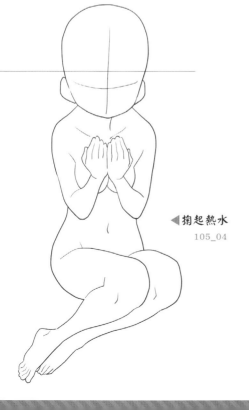

◀ 掬起熱水
105_04

▶ 泡澡 3
105_03

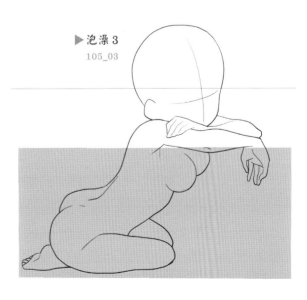

專欄2 身體的協調感

就算是要使用姿勢擷圖來進行描繪，記得描繪時還是要試著去意識著女孩子的身體協調感。
因為有沒有意識到協調感，可愛感會有截然不同的改變。

男女線條的比較

女性的身體，脂肪會比男性還要多，會有一種很柔軟的體態。肩膀寬度會比較窄，腰部的位置會比較高，
而肚臍的位置也會稍微比較高一些（男性則相反，位置會比較低）。骨盆也會比較大，因此若是將胸部～
腰部～大腿這一段線條進行誇張美化，就會變成一種葫蘆型的身型。身體的線條要意識著那種很和緩的曲
線，而肩膀跟手肘這些往往很尖銳的關節也要處理得稍微圓潤點，光是這樣整個印象就會有所改變。

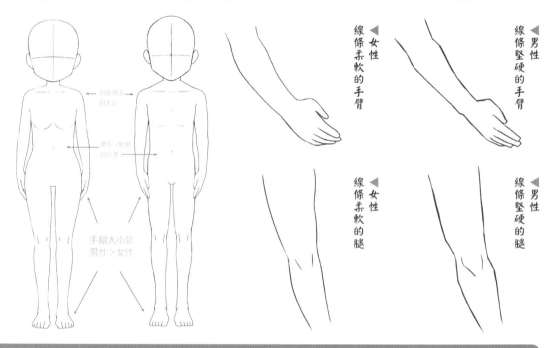

想要描繪出很帥氣·很強勢的女性

身型線條本身要帶有女性的那種柔軟感，
但髮型跟衣服則要加入帶有直線的設計，
如此一來畫作就會出現一股凝聚感，變得
又帥氣又強悍。

→若是邊意識著女性化的身
型線條，在髮型跟衣服上加
入直線，就會變成一種很強
悍很帥氣的印象。

→相反的，若是在衣服
及髮型使用很多輕柔的
曲線，人物角色就會變
得很柔順很可愛。

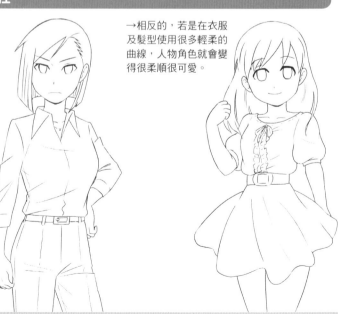

如果畫不出漂亮的線條，就使用
曲線工具、圓圈工具跟同心圓尺
規吧。
手繪派的朋友，則可以使用雲形
板跟圓圈板，會很方便。

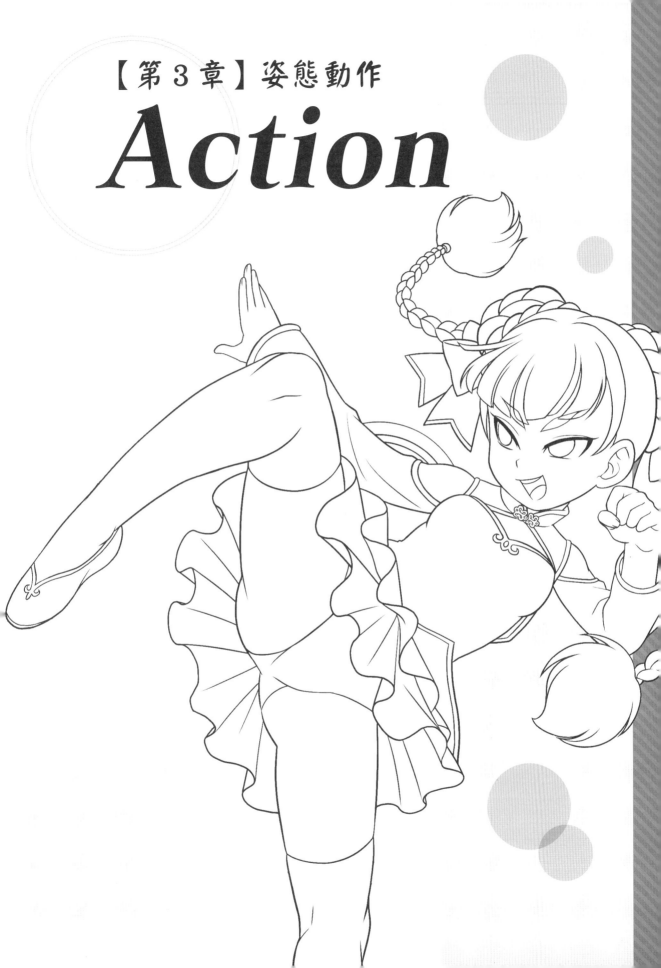

【第 3 章】姿態動作

Action

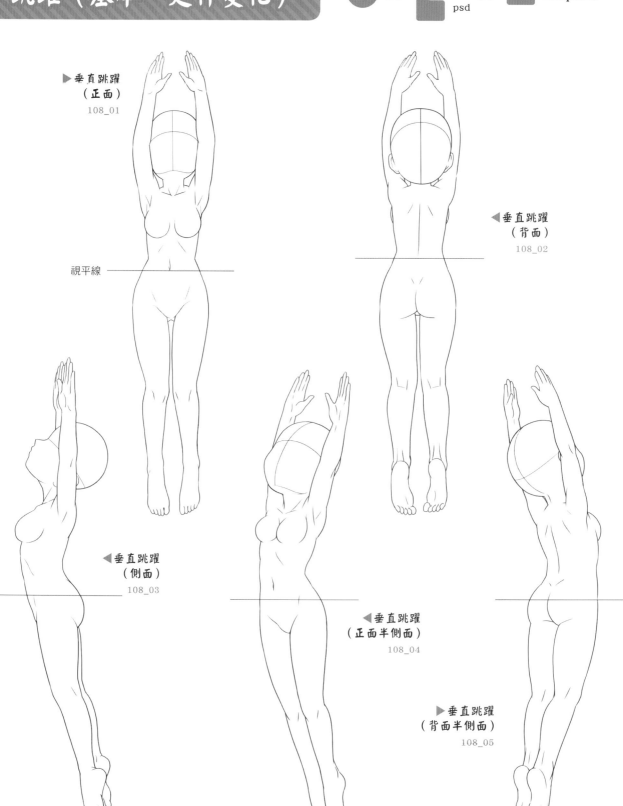

▶垂直跳躍
（正面）
108_01

◀垂直跳躍
（背面）
108_02

視平線

◀垂直跳躍
（側面）
108_03

◀垂直跳躍
（正面半側面）
108_04

▶垂直跳躍
（背面半側面）
108_05

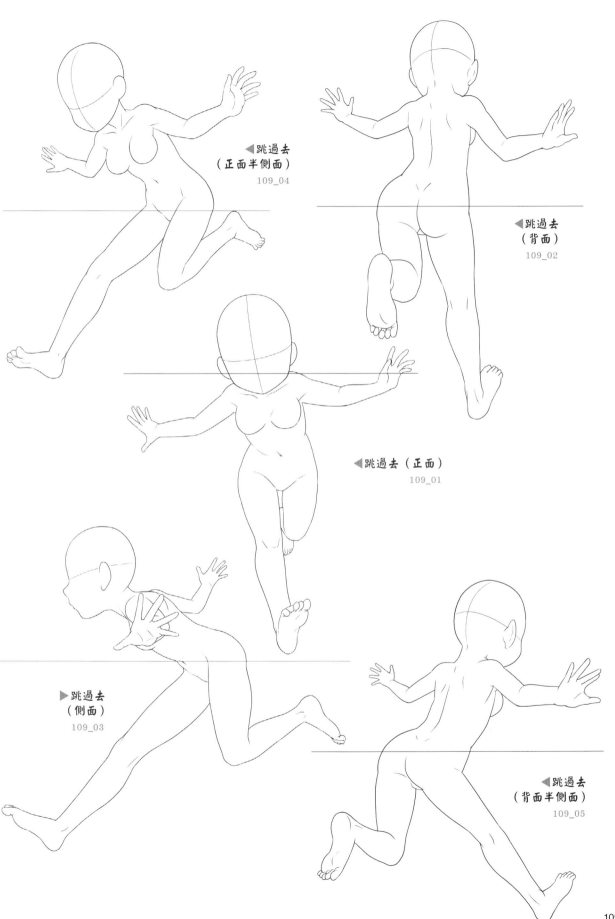

◀跳過去
（正面半側面）
109_04

◀跳過去
（背面）
109_02

◀跳過去（正面）
109_01

▶跳過去
（側面）
109_03

◀跳過去
（背面半側面）
109_05

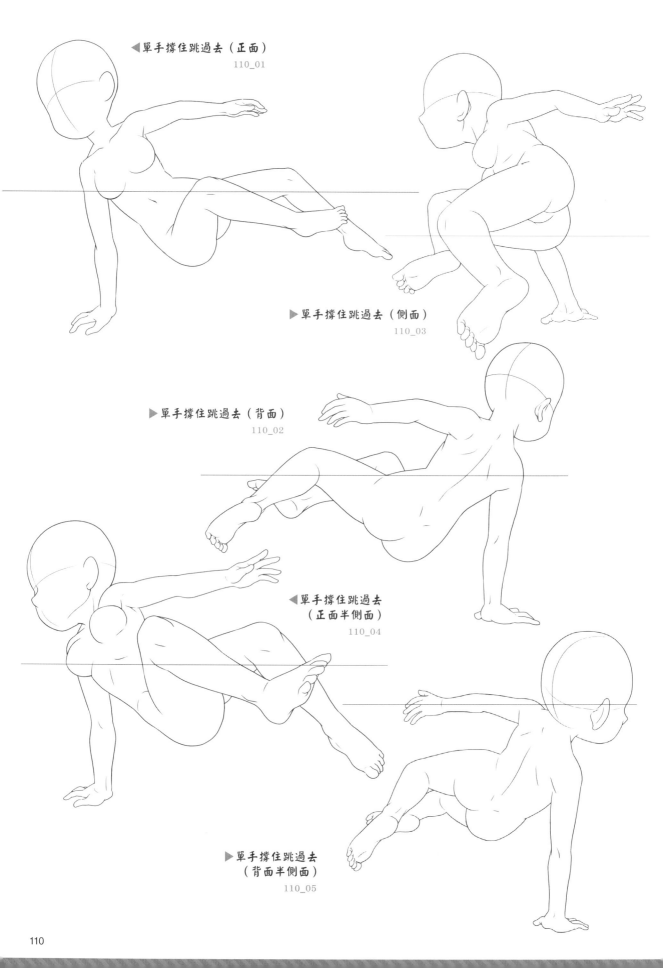

◀單手撐住跳過去（正面）
110_01

▶單手撐住跳過去（側面）
110_03

▶單手撐住跳過去（背面）
110_02

◀單手撐住跳過去
（正面半側面）
110_04

▶單手撐住跳過去
（背面半側面）
110_05

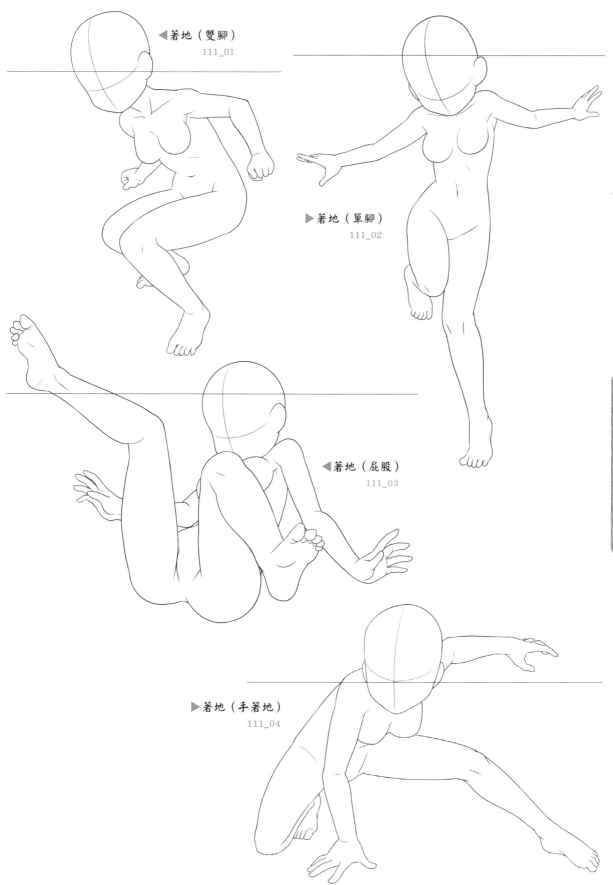

◀著地（雙腳）
111_01

▶著地（單腳）
111_02

◀著地（屁股）
111_03

▶著地（手著地）
111_04

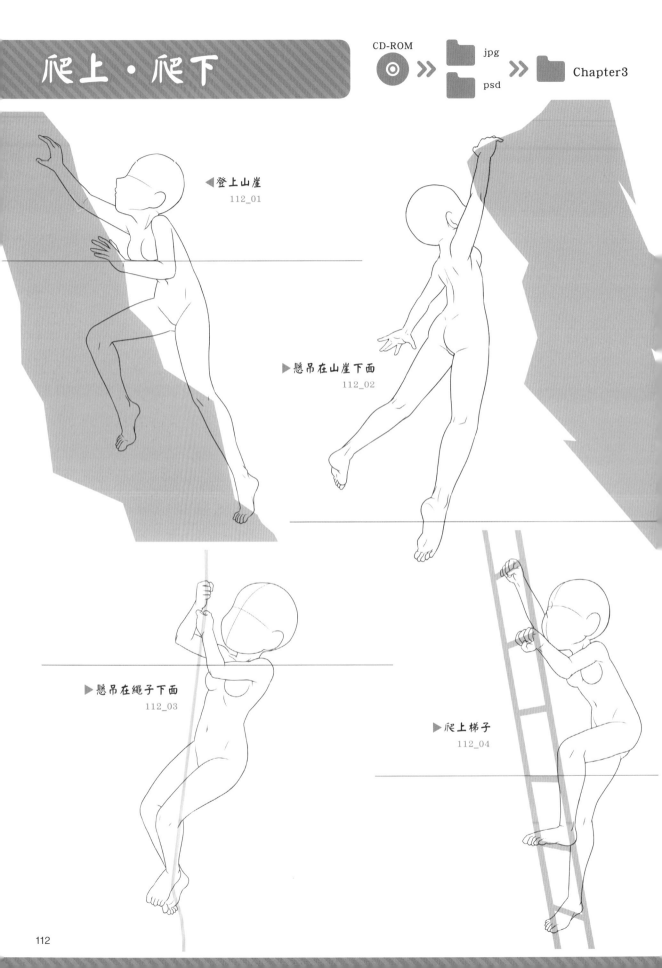

爬上・爬下

◀登上山崖
112_01

▶懸吊在山崖下面
112_02

▶懸吊在繩子下面
112_03

▶爬上梯子
112_04

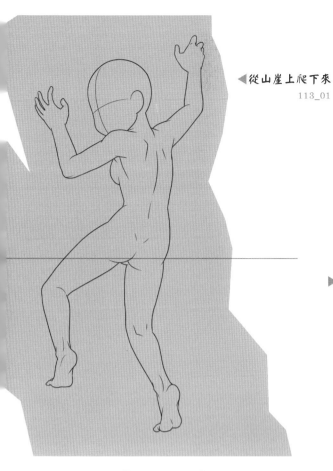

◀ 從山崖上爬下來
113_01

▶ 爬下梯子1
113_02

◀ 爬下梯子2
113_03

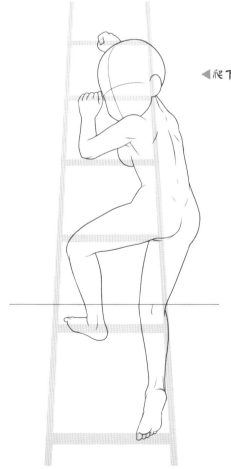

▶ 爬下梯子3
113_04

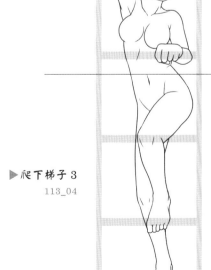

踢擊

CD-ROM

jpg

psd

Chapter3

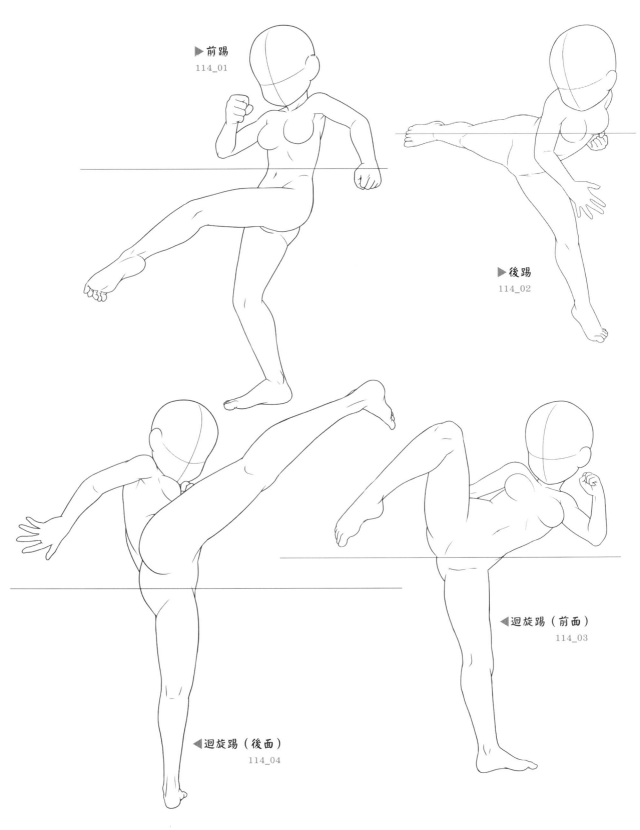

▶前踢
114_01

▶後踢
114_02

◀迴旋踢（前面）
114_03

◀迴旋踢（後面）
114_04

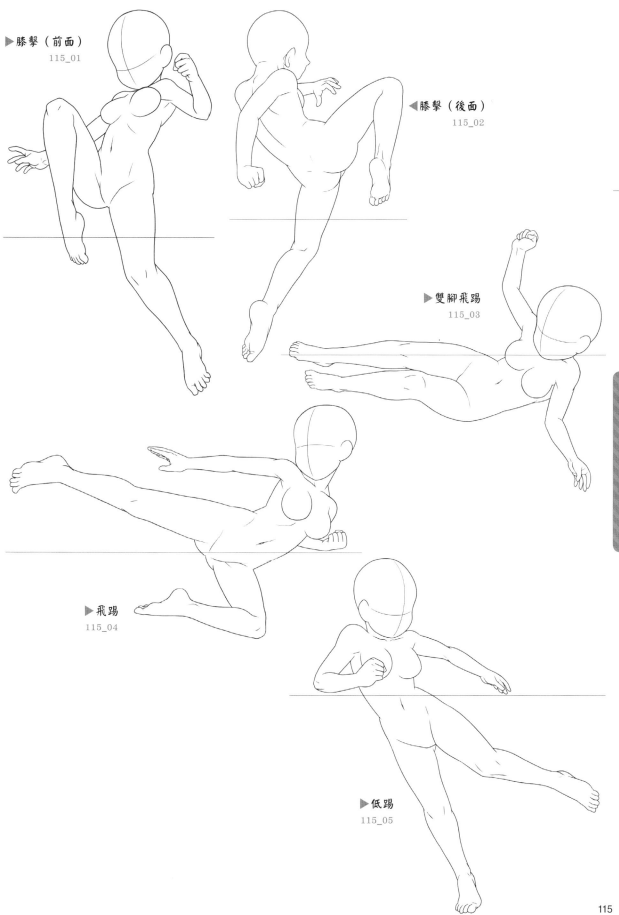

▶膝擊（前面）
115_01

◀膝擊（後面）
115_02

▶雙腳飛踢
115_03

▶飛踢
115_04

▶低踢
115_05

拳頭

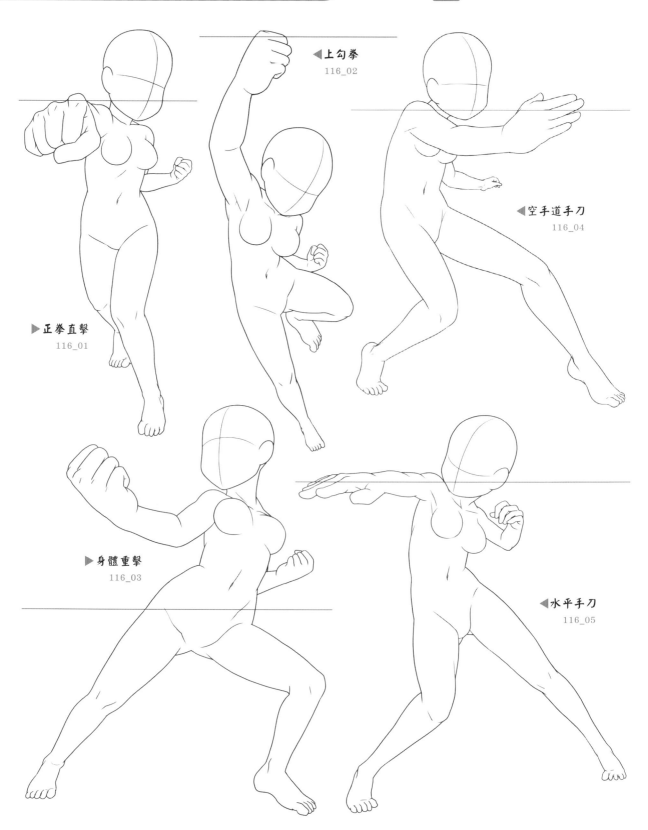

◀上勾拳
116_02

◀空手道手刀
116_04

▶正拳直擊
116_01

▶身體重擊
116_03

◀水平手刀
116_05

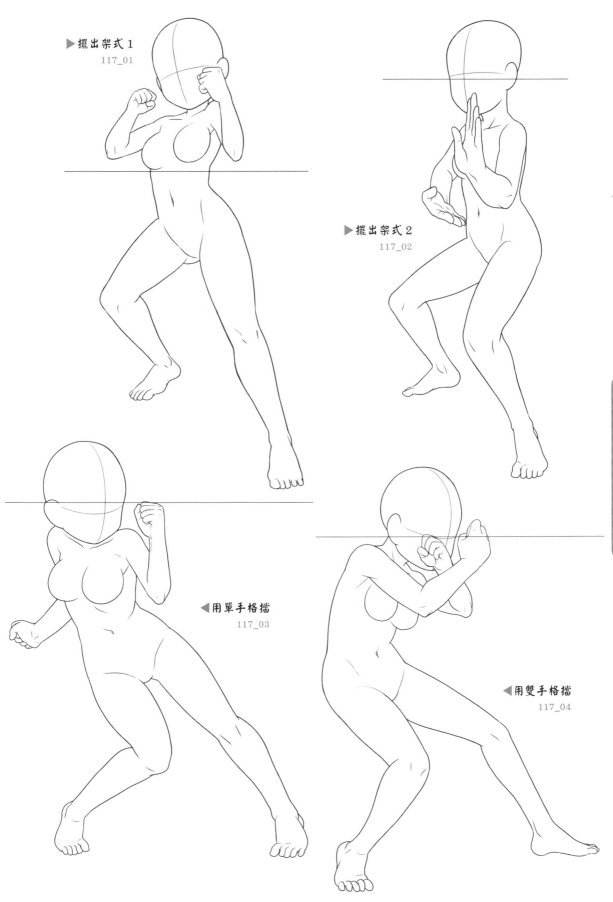

▶擺出架式1
117_01

▶擺出架式2
117_02

◀用單手格擋
117_03

◀用雙手格擋
117_04

飛行・浮游

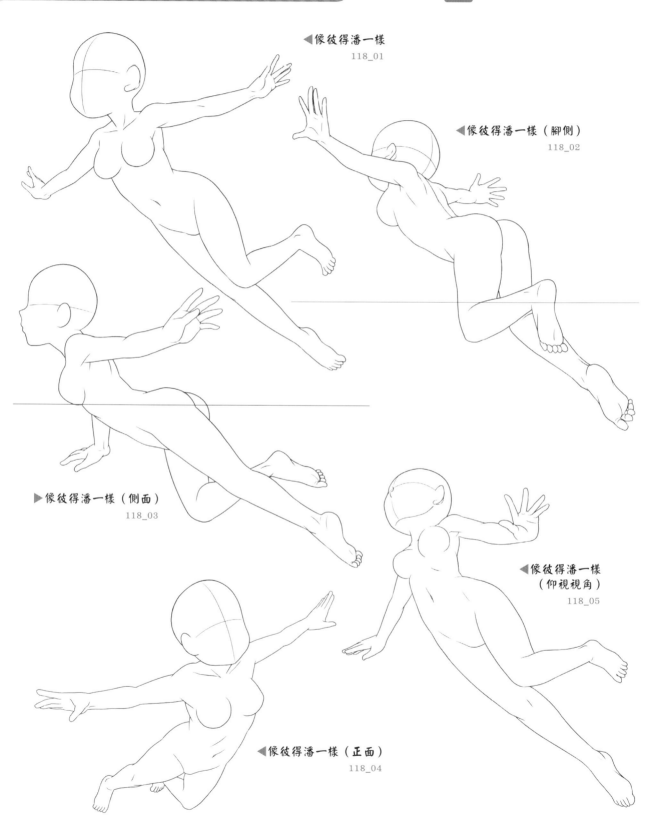

◀像彼得潘一樣
118_01

◀像彼得潘一樣（腳側）
118_02

▶像彼得潘一樣（側面）
118_03

◀像彼得潘一樣
（仰視視角）
118_05

◀像彼得潘一樣（正面）
118_04

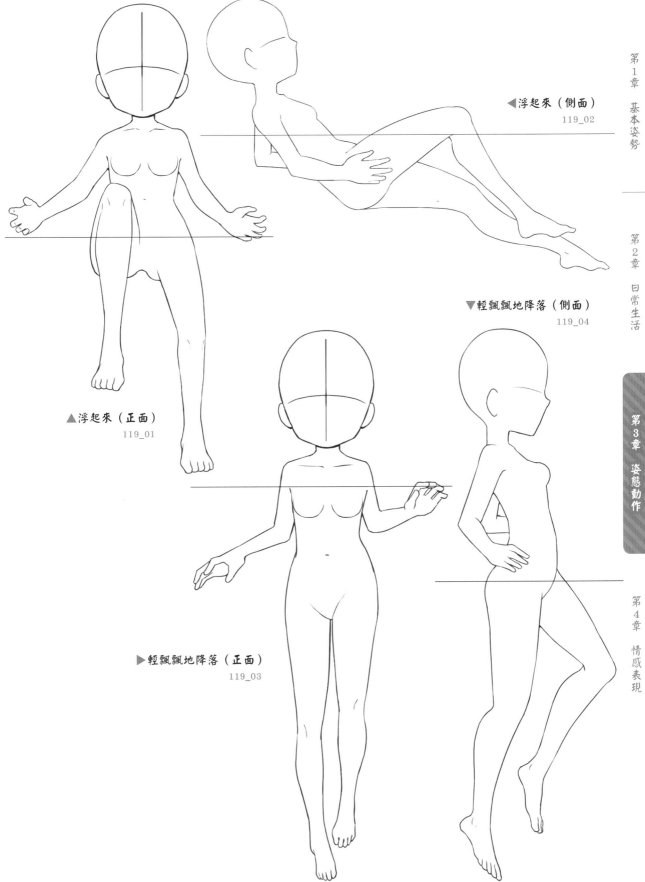

◀浮起來（側面）
119_02

▼輕飄飄地降落（側面）
119_04

▲浮起來（正面）
119_01

▶輕飄飄地降落（正面）
119_03

魔法

▶擺出拿法杖的姿勢
120_01

◀詠唱咒文
120_02

◀從眼睛射出光束
120_04

◀釋放氣功
120_03

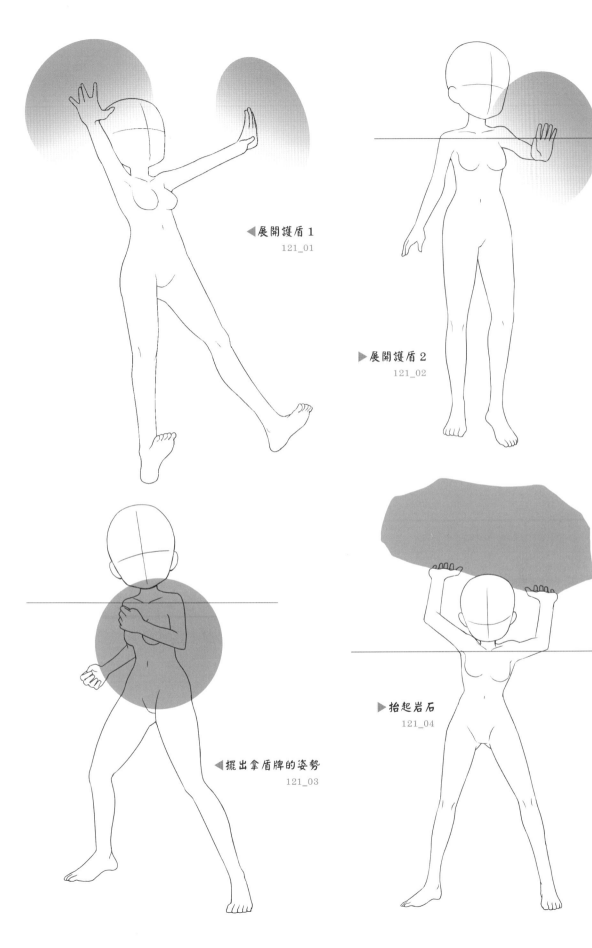

◀展開護盾1
121_01

▶展開護盾2
121_02

◀擺出拿盾牌的姿勢
121_03

▶抬起岩石
121_04

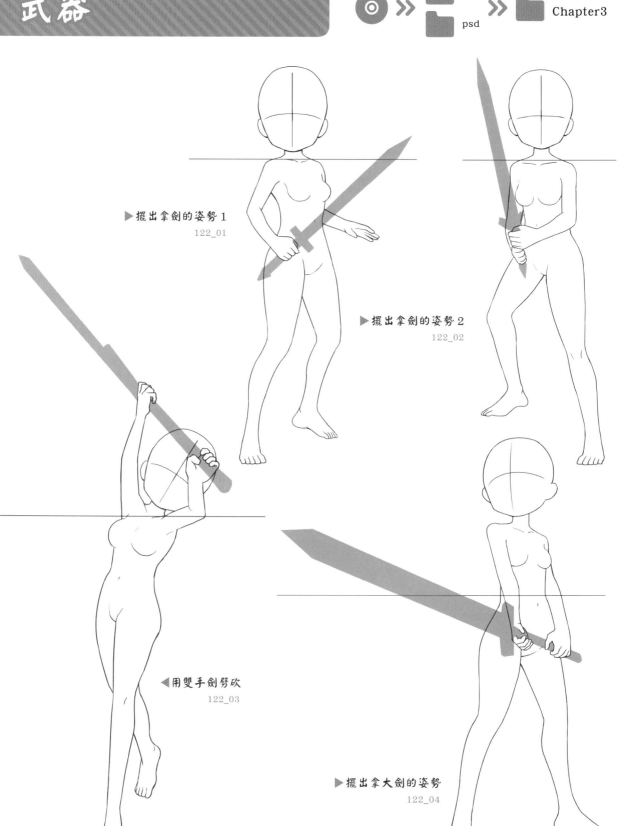

▶擺出拿劍的姿勢 1
122_01

▶擺出拿劍的姿勢 2
122_02

◀用雙手劍劈砍
122_03

▶擺出拿大劍的姿勢
122_04

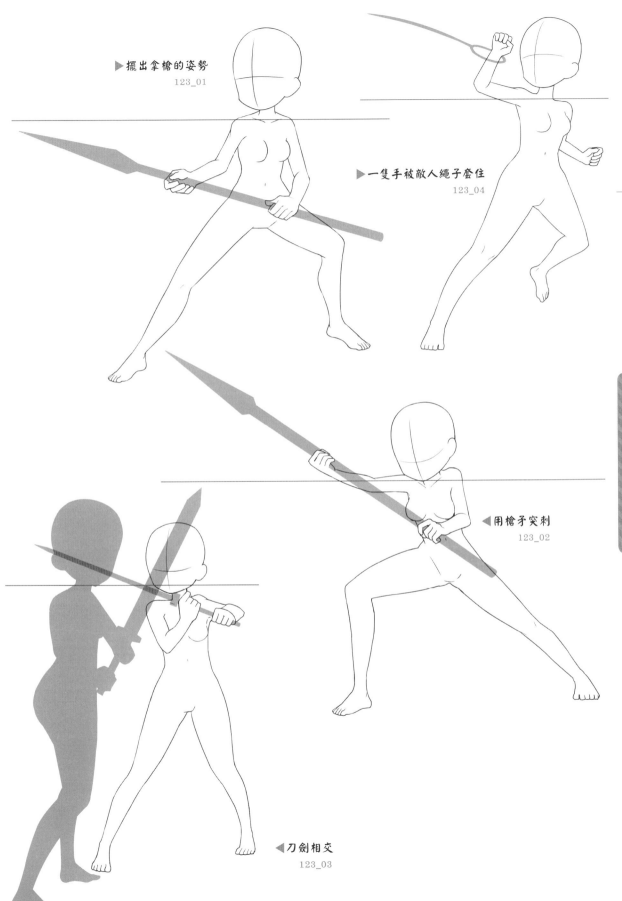

▶擺出拿槍的姿勢
123_01

▶一隻手被敵人繩子套住
123_04

◀用槍矛突刺
123_02

◀刀劍相交
123_03

123

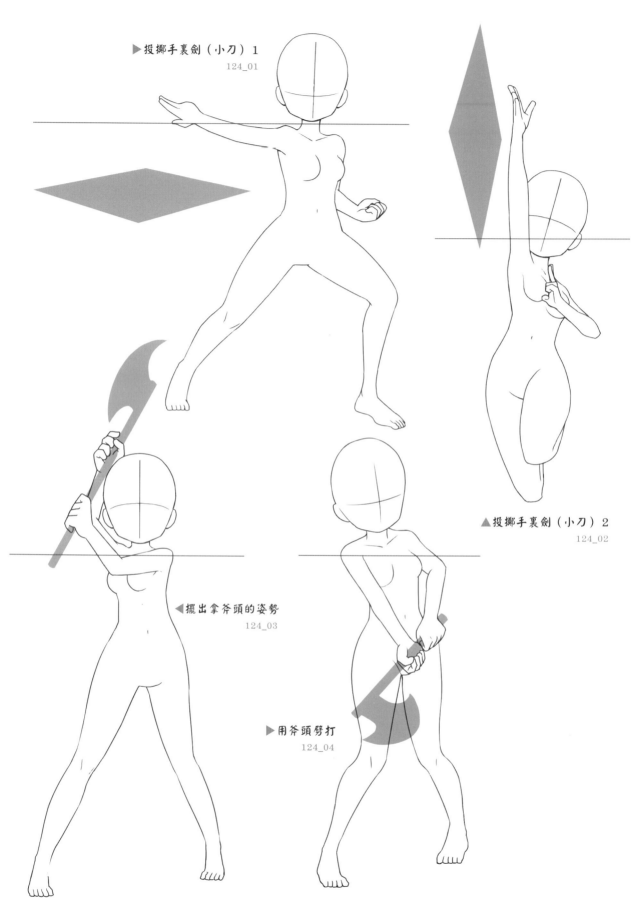

▶投擲手裏劍（小刀）1
124_01

▲投擲手裏劍（小刀）2
124_02

◀擺出拿斧頭的姿勢
124_03

▶用斧頭劈打
124_04

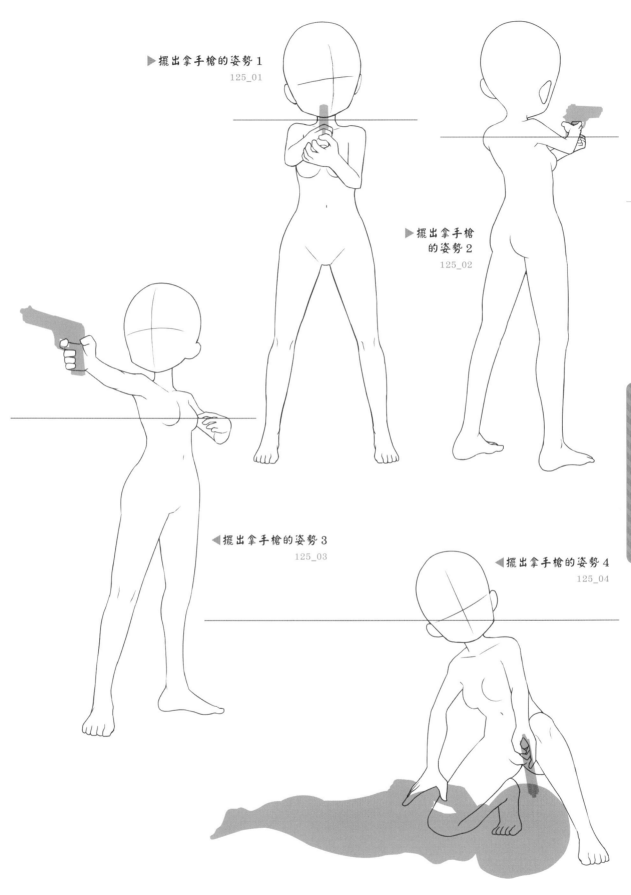

▶擺出拿手槍的姿勢 1
125_01

▶擺出拿手槍
的姿勢 2
125_02

◀擺出拿手槍的姿勢 3
125_03

◀擺出拿手槍的姿勢 4
125_04

被抓

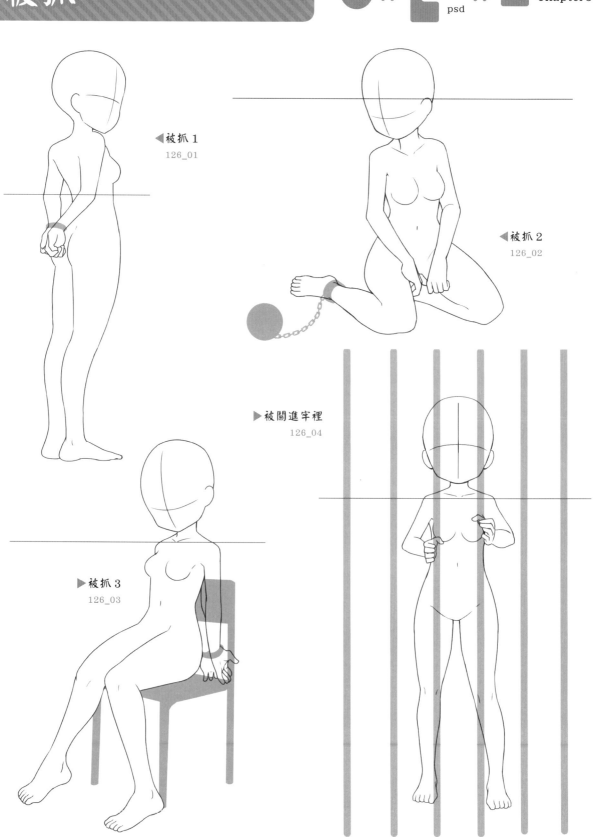

◀ 被抓 1
126_01

◀ 被抓 2
126_02

▶ 被關進牢裡
126_04

▶ 被抓 3
126_03

受傷

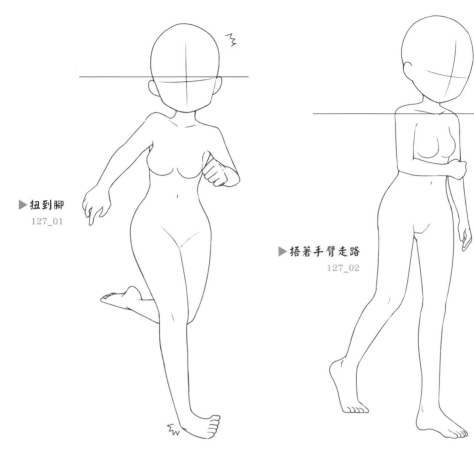

▶扭到腳
127_01

▶摀著手臂走路
127_02

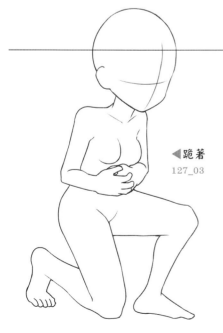

◀跪著
127_03

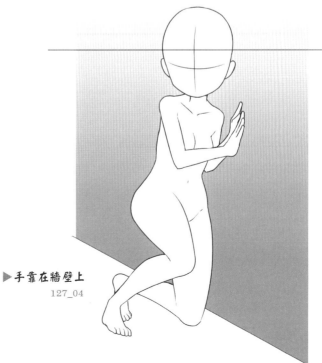

▶手靠在牆壁上
127_04

第1章　基本姿勢

第2章　日常生活

第3章　姿態動作

第4章　情感表現

逃跑・躲藏

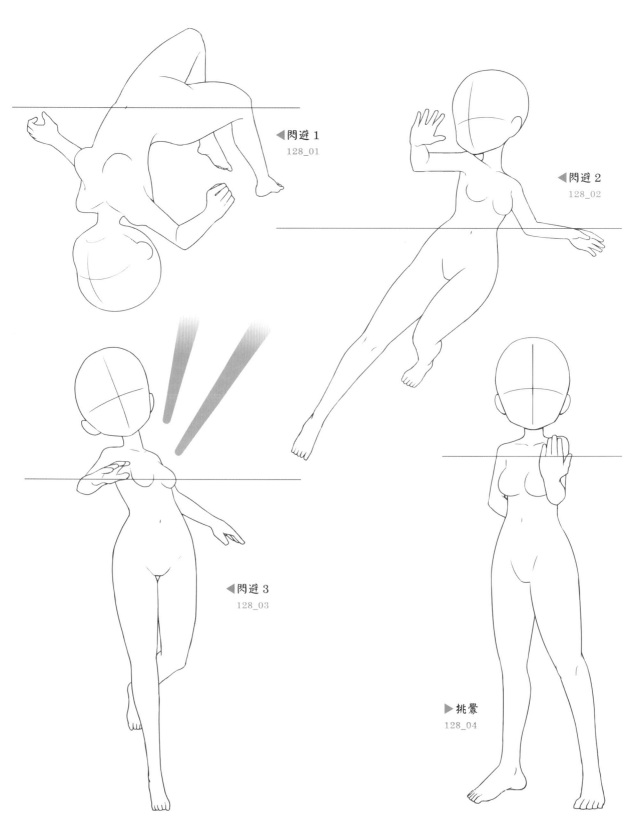

◀閃避1
128_01

◀閃避2
128_02

◀閃避3
128_03

▶挑釁
128_04

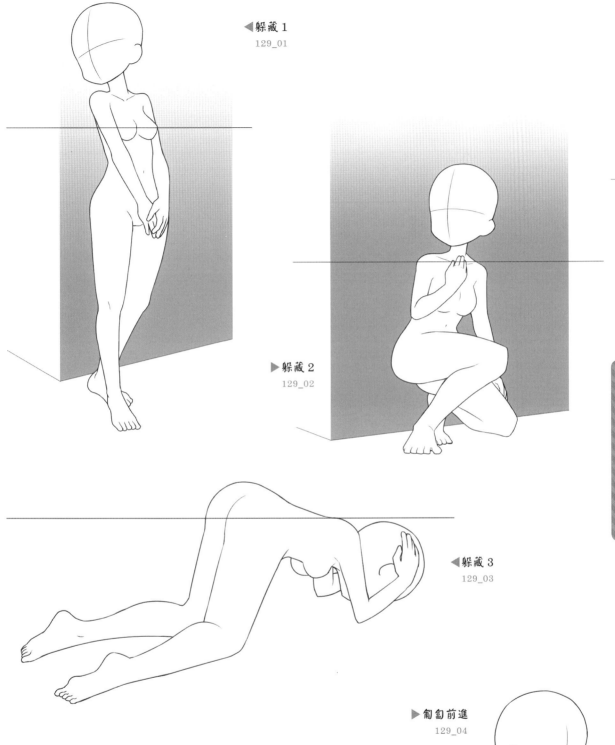

◀ 躲藏 1
129_01

▶ 躲藏 2
129_02

◀ 躲藏 3
129_03

▶ 匍匐前進
129_04

成功掌握整體身體的線條後，接著我們來關心一下手掌跟指尖吧。只要有一丁點的線條變化，就能夠實現一些意想不到的表現。

手掌的柔軟感

若是跟手臂、腿相比，手掌的關節會很多，動起來會很複雜。
而手指也不只有握住這類單一方向的動作而已，也有辦法進行張開‧收縮這類橫向動作。
要表現牽手‧握住‧抓住這類動作之時，建議可以一面留意手及手指關節會動到什麼程度，一面進行描繪。

手指的形狀

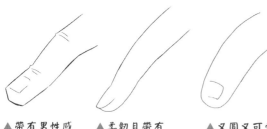

▲帶有男性感
　的手指

▲柔韌且帶有
　女性感的手指

▲又圓又可愛
　的手指

除了粗‧細以外，線條的用法及指甲的形狀，也是會展現出人物角色性質的部分。
只要用很多直線，並讓形狀顯得稜稜角角的，就會呈現出帶有男性感覺的手指，而只要意識著曲線並將手指畫得略細一點，就會呈現出很柔韌且帶有女性感覺的手指。
關節的皺紋，也是一個能夠呈現出真實感或表現出年齡的部分。

性感、豔麗感

若是展現出手掌小拇指側部分，就可以很容易呈現出一股性感風貌。

【第4章】情感表現
Emotion

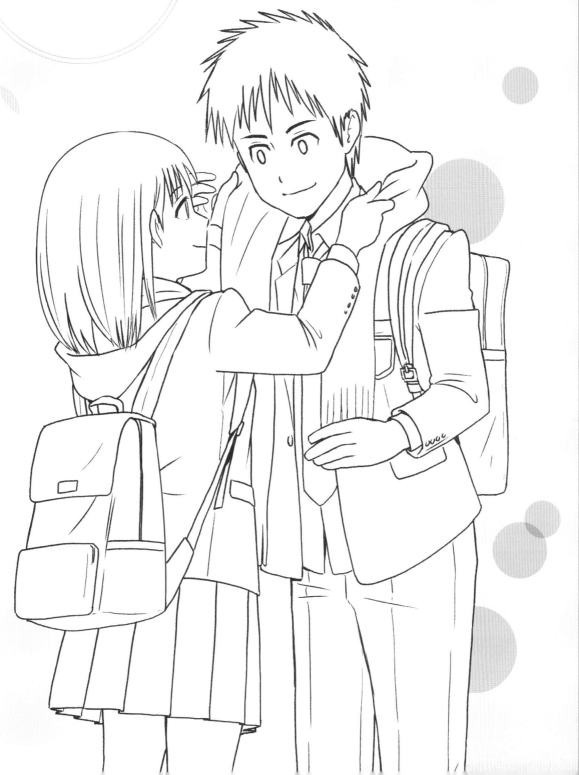

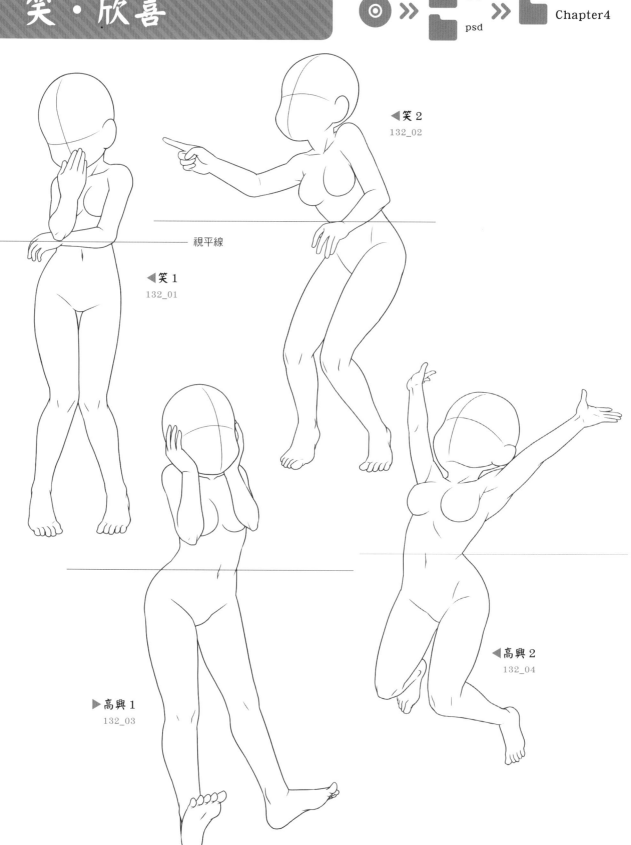

視平線

◀笑2
132_02

◀笑1
132_01

▶高興1
132_03

◀高興2
132_04

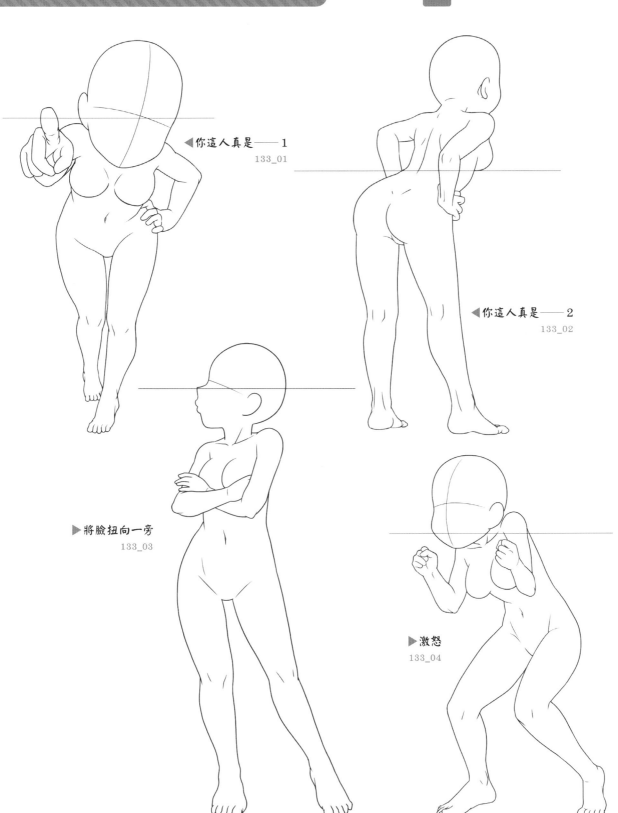

◀你這人真是——1
133_01

◀你這人真是——2
133_02

▶將臉扭向一旁
133_03

▶激怒
133_04

悲傷

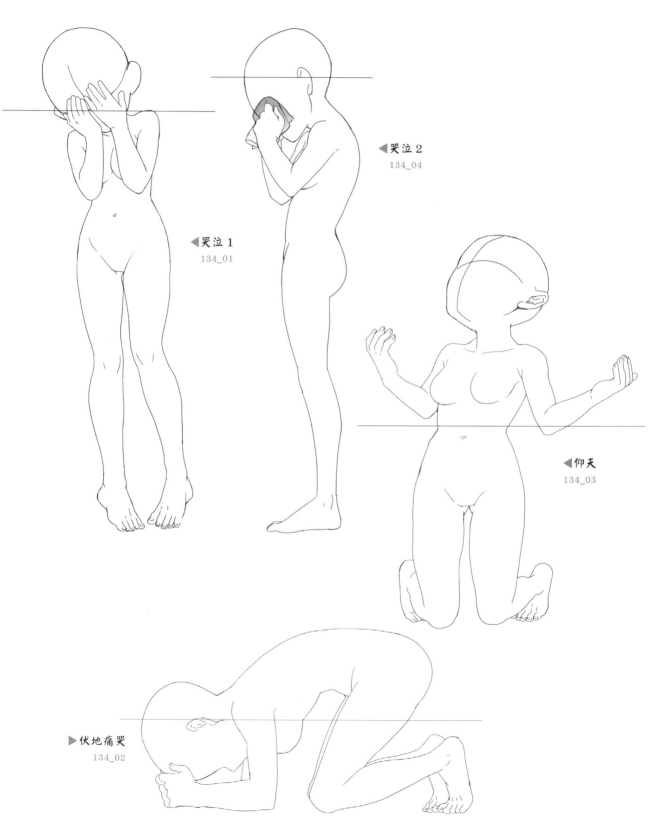

◀哭泣 1
134_01

◀哭泣 2
134_04

◀仰天
134_03

▶伏地痛哭
134_02

害羞

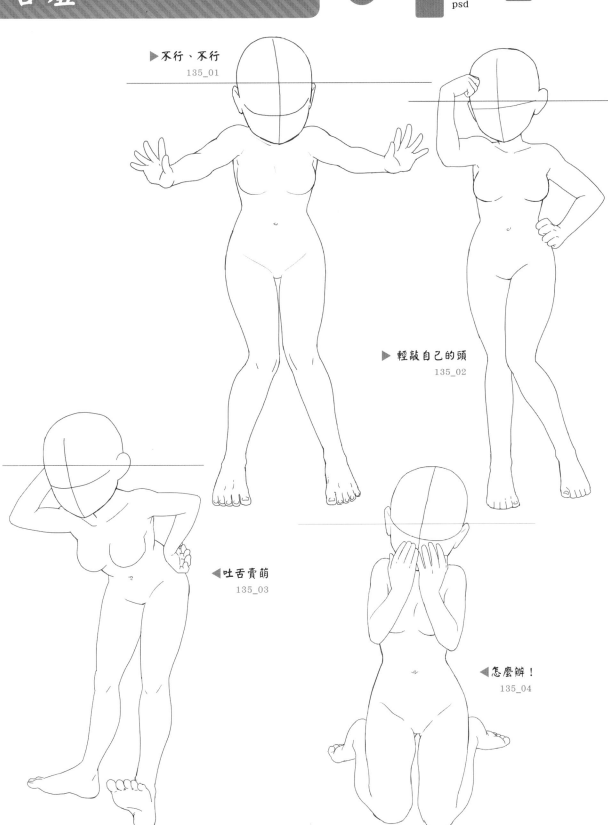

▶不行、不行
135_01

▶輕敲自己的頭
135_02

◀吐舌賣萌
135_03

◀怎麼辦！
135_04

拒絕

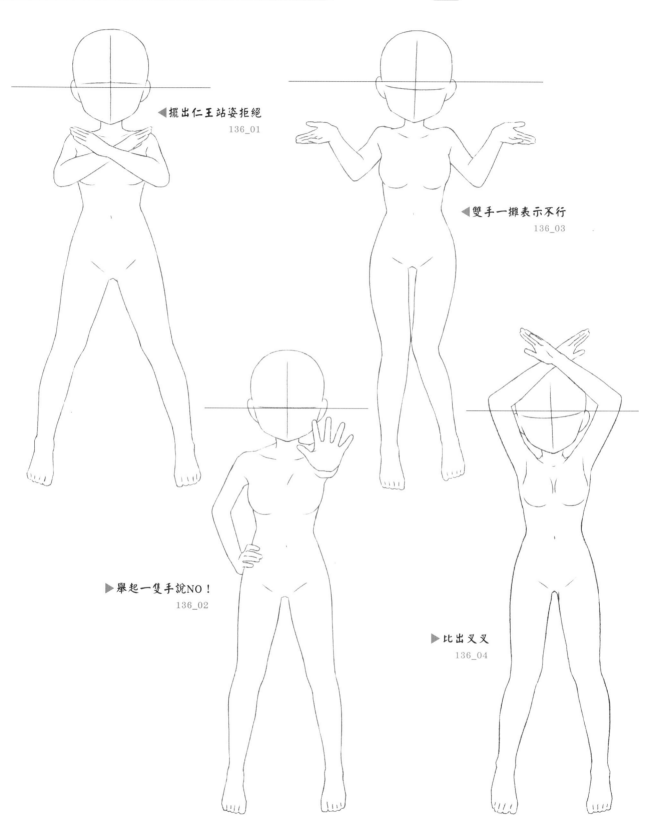

◀ 擺出仁王站姿拒絕
136_01

◀ 雙手一攤表示不行
136_03

▶ 舉起一隻手說NO！
136_02

▶ 比出叉叉
136_04

請求・謝罪

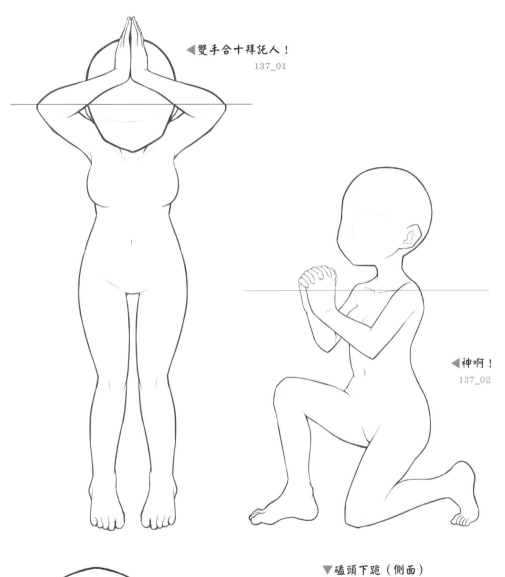

◀雙手合十拜託人！
137_01

◀神啊！
137_02

▼磕頭下跪（側面）
137_03

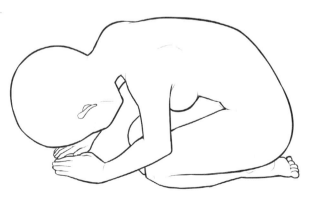

▲磕頭下跪（正面）
137_04

困惑・思索

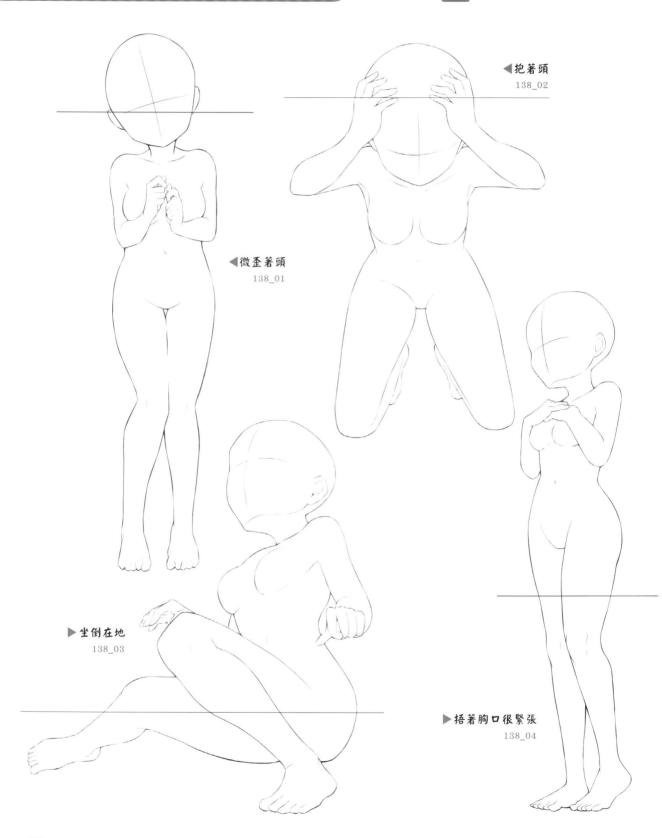

◀抱著頭
138_02

◀微歪著頭
138_01

▶坐倒在地
138_03

▶捂著胸口很緊張
138_04

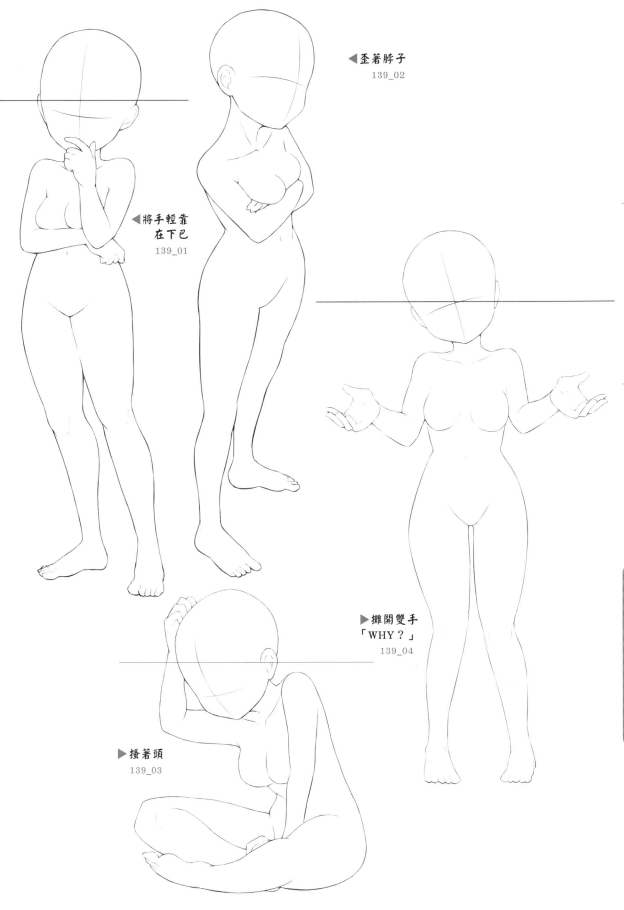

◀歪著脖子
139_02

◀將手輕靠
在下巴
139_01

▶攤開雙手
「WHY？」
139_04

▶搔著頭
139_03

表示好感

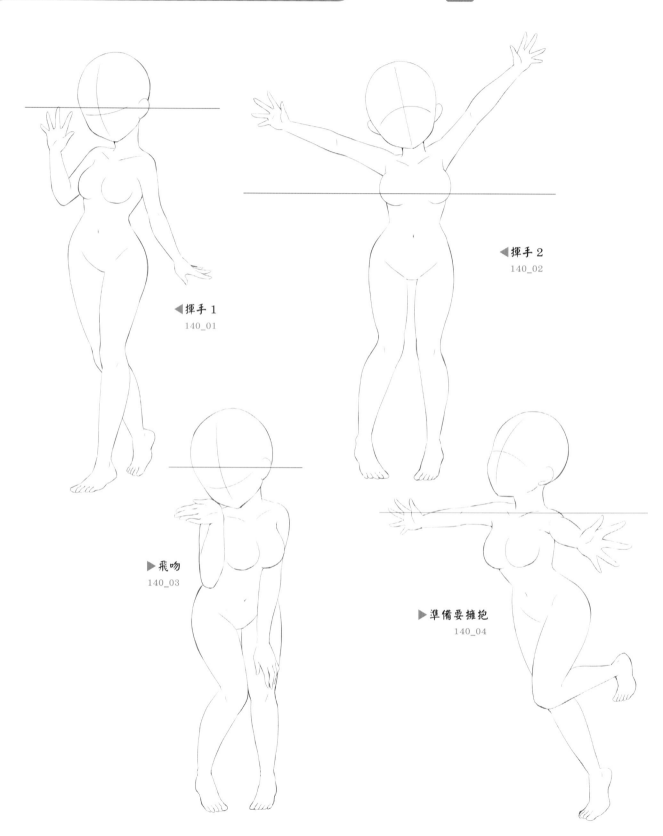

◀揮手 1
140_01

◀揮手 2
140_02

▶飛吻
140_03

▶準備要擁抱
140_04

其他情感表現

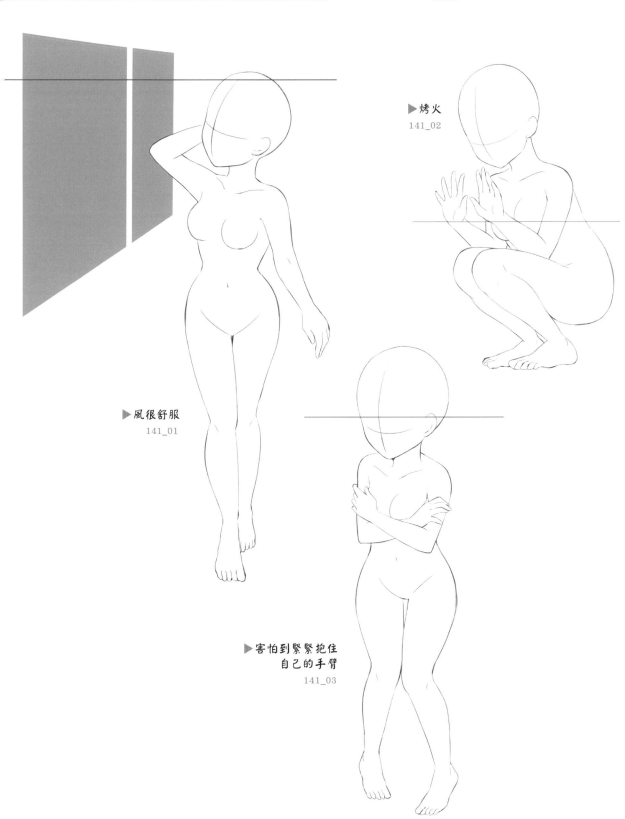

▶風很舒服
141_01

▶烤火
141_02

▶害怕到緊緊抱住
自己的手臂
141_03

女孩子間的姿勢

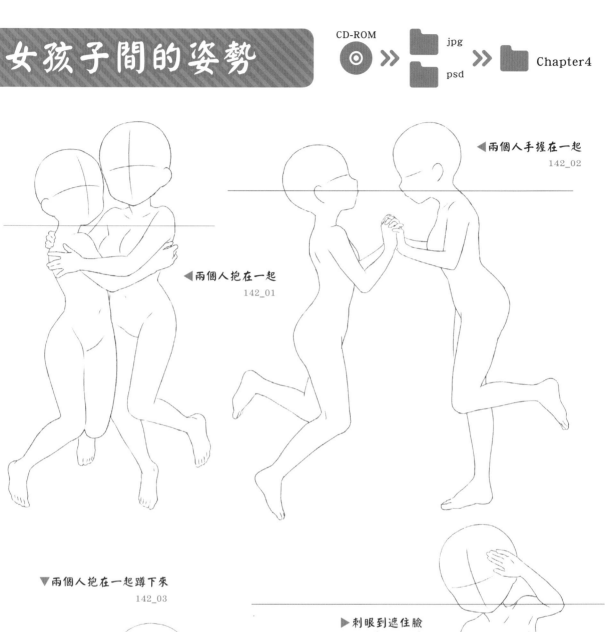

◀兩個人手握在一起
142_02

◀兩個人抱在一起
142_01

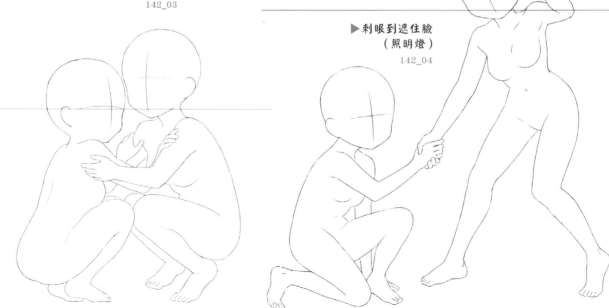

▼兩個人抱在一起蹲下來
142_03

▶刺眼到遮住臉
（照明燈）
142_04

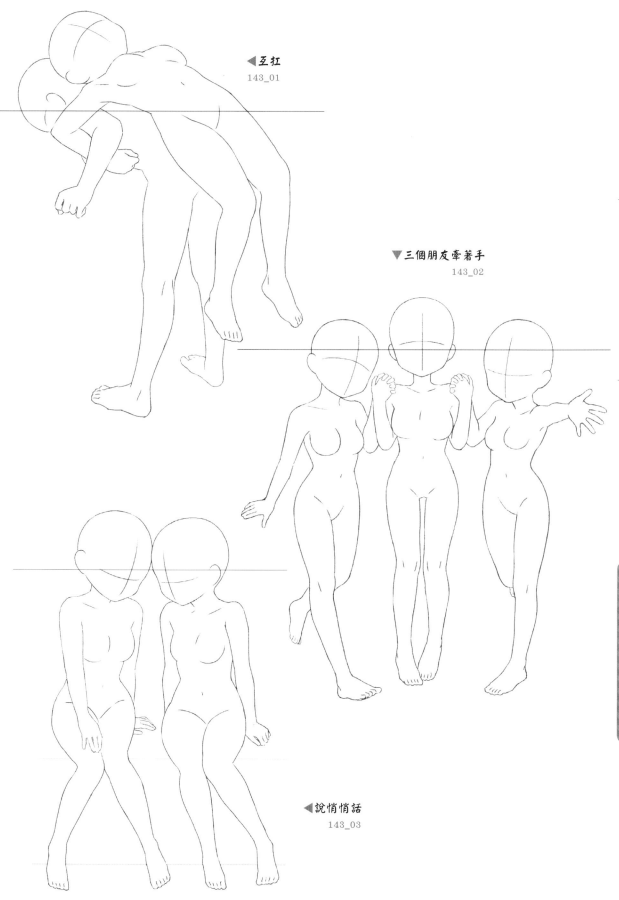

◀互扛
143_01

▼三個朋友牽著手
143_02

◀說悄悄話
143_03

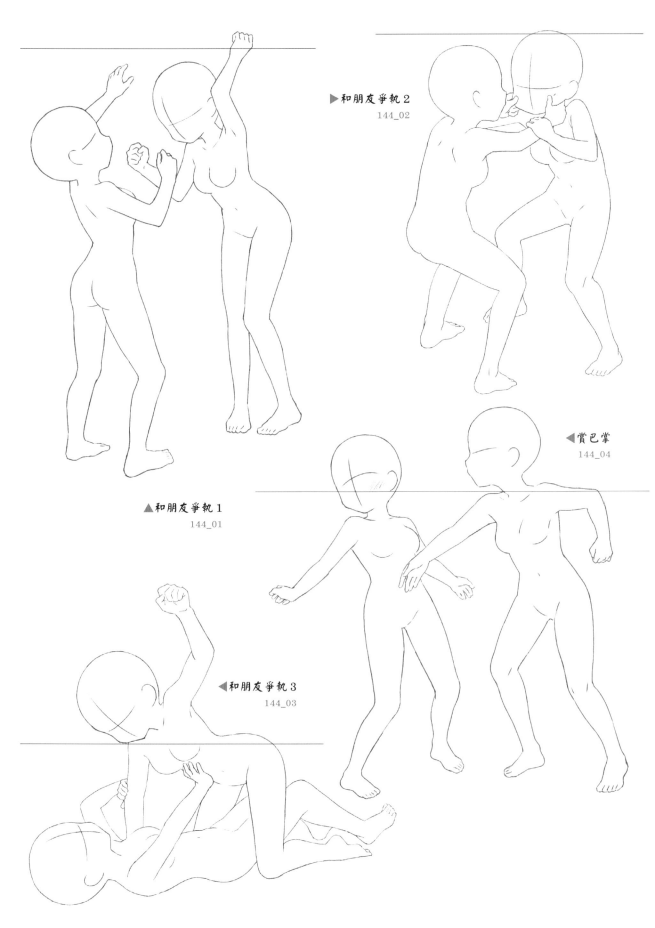

▶和朋友爭執2
144_02

◀賞巴掌
144_04

▲和朋友爭執1
144_01

◀和朋友爭執3
144_03

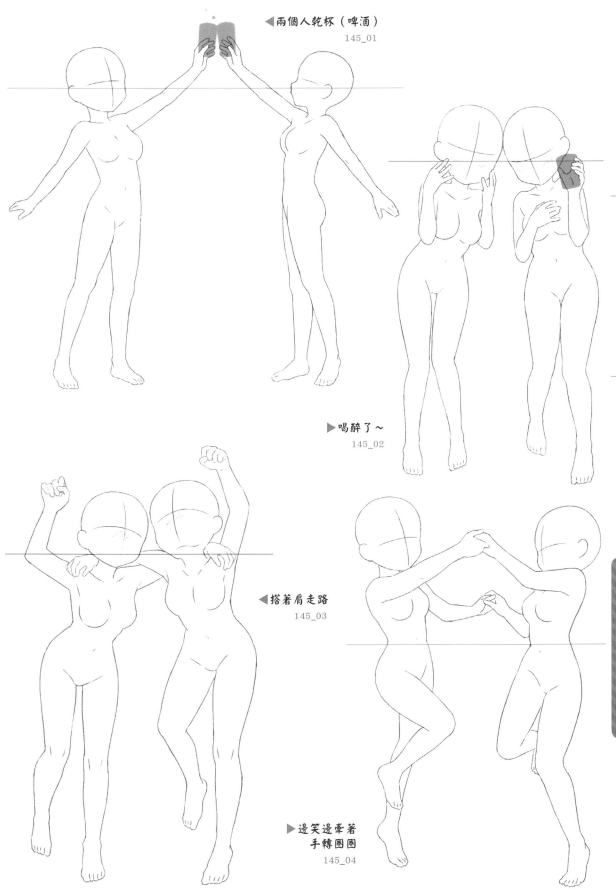

◀兩個人乾杯（啤酒）
145_01

▶喝醉了～
145_02

◀搭著肩走路
145_03

▶邊笑邊牽著
手轉圈圈
145_04

男女情侶

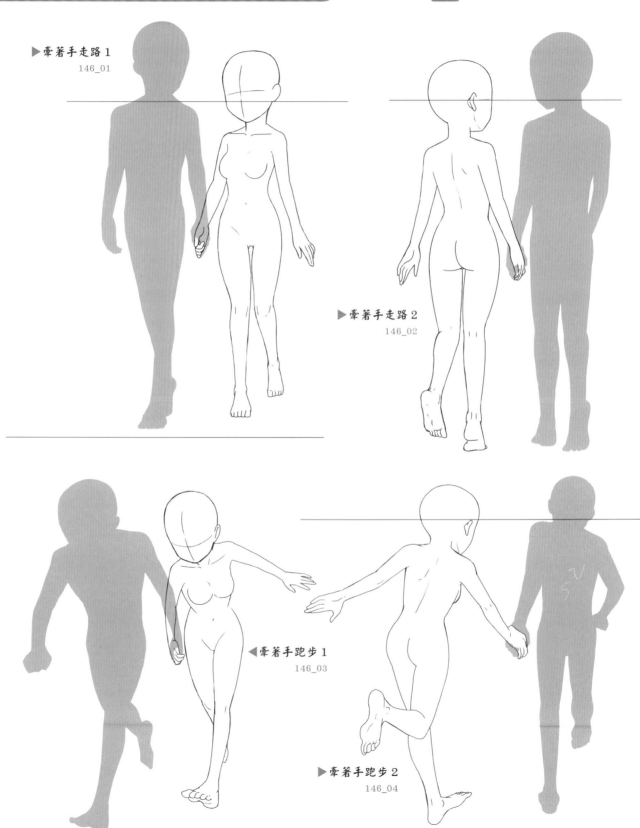

▶牽著手走路1
146_01

▶牽著手走路2
146_02

◀牽著手跑步1
146_03

▶牽著手跑步2
146_04

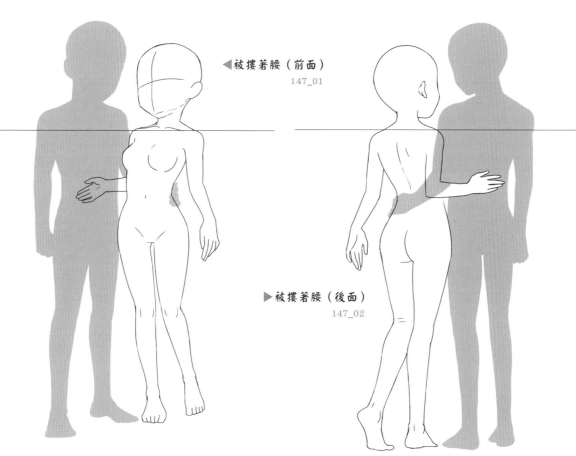

◀被摟著腰（前面）
147_01

▶被摟著腰（後面）
147_02

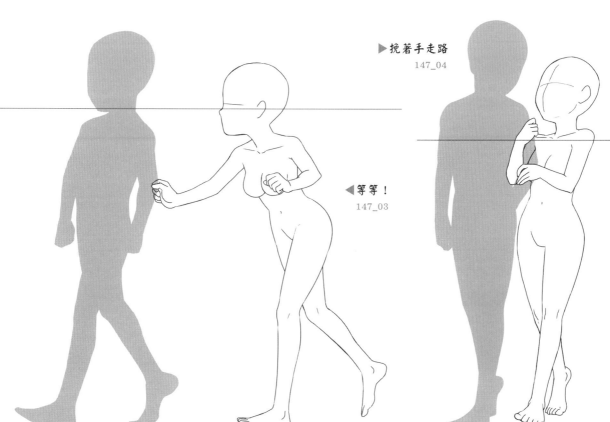

▶挽著手走路
147_04

◀等等！
147_03

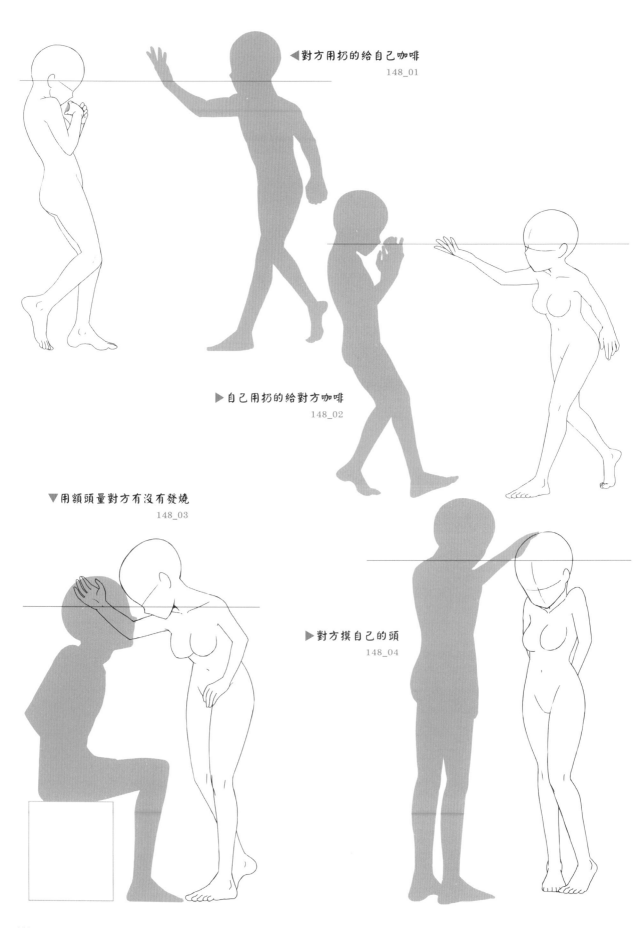

◀對方用拐的給自己咖啡
148_01

▶自己用拐的給對方咖啡
148_02

▼用額頭量對方有沒有發燒
148_03

▶對方摸自己的頭
148_04

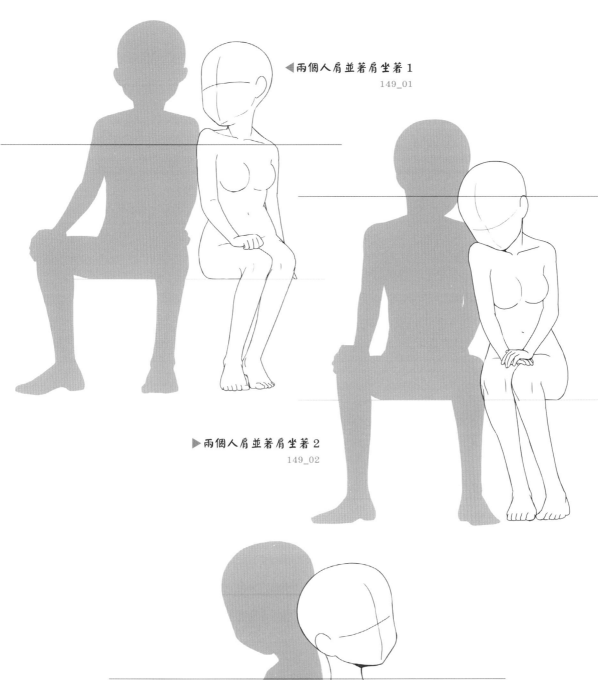

◀兩個人肩並著肩坐著1
149_01

▶兩個人肩並著肩坐著2
149_02

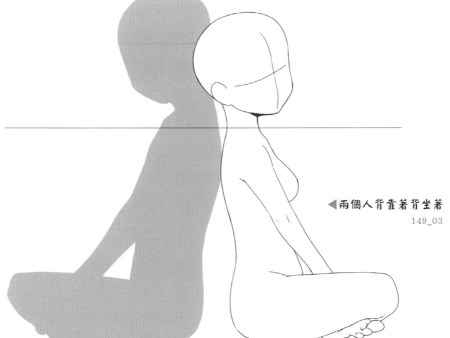

◀兩個人背靠著背坐著
149_03

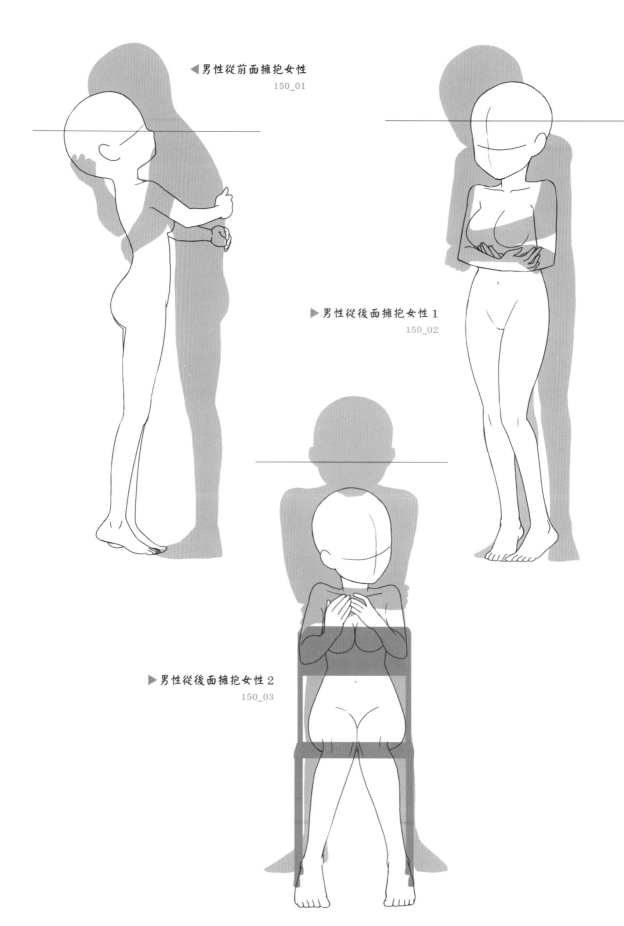

▶男性從前面擁抱女性
150_01

▶男性從後面擁抱女性1
150_02

▶男性從後面擁抱女性2
150_03

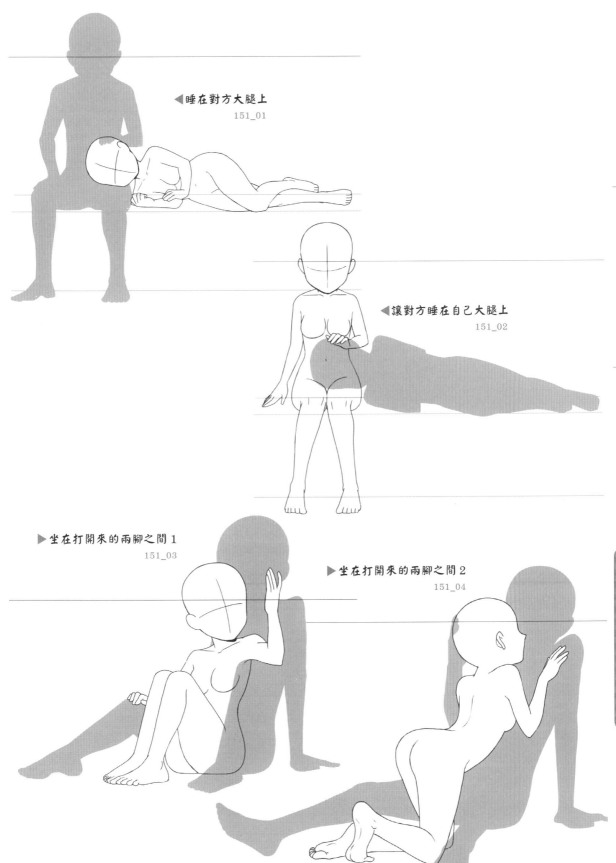

◀睡在對方大腿上
151_01

◀讓對方睡在自己大腿上
151_02

▶坐在打開來的兩腳之間 1
151_03

▶坐在打開來的兩腳之間 2
151_04

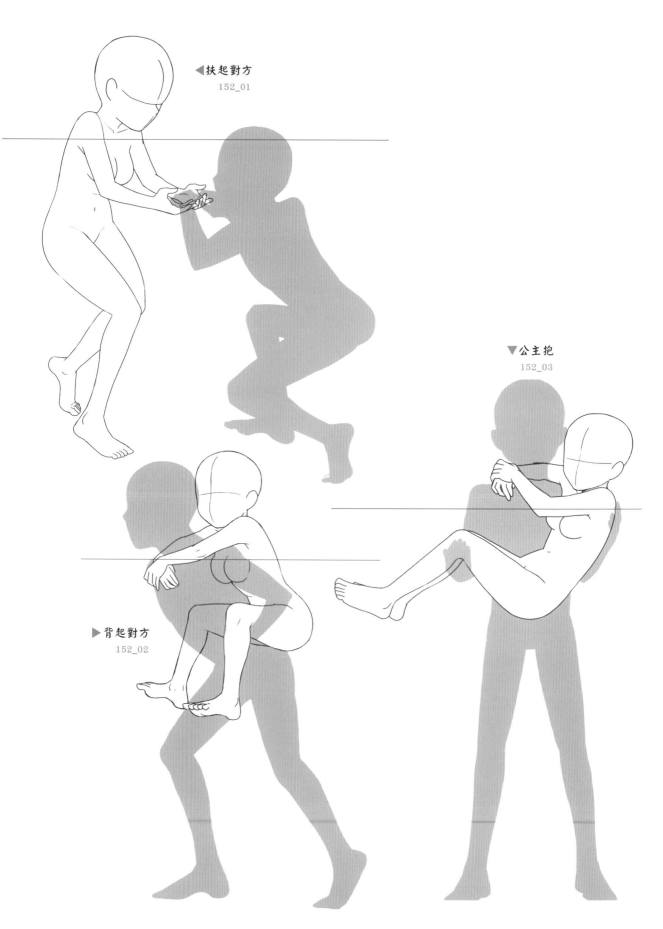

◀扶起對方
152_01

▼公主抱
152_03

▶背起對方
152_02

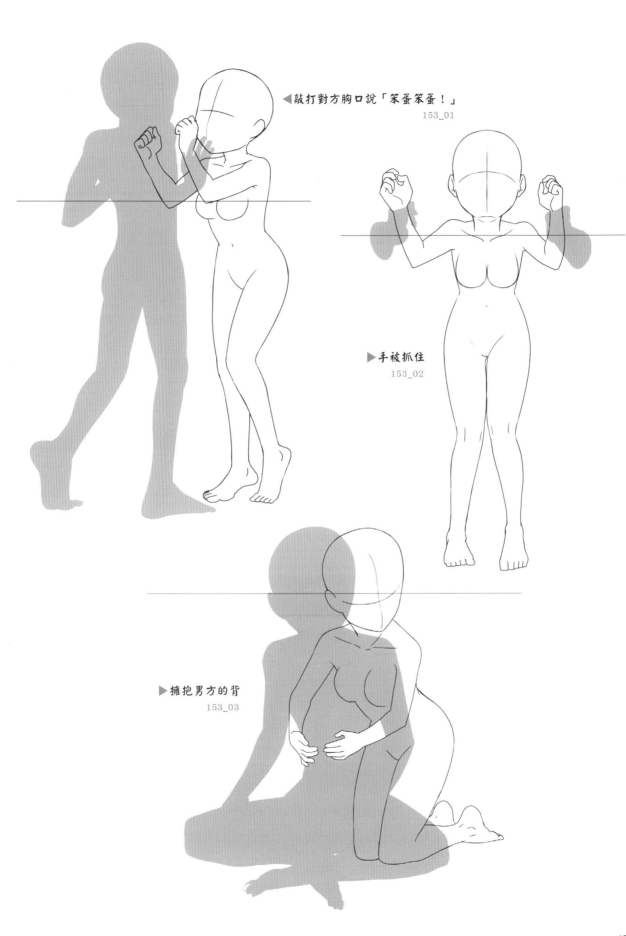

◀敲打對方胸口說「笨蛋笨蛋！」
153_01

▶手被抓住
153_02

▶擁抱男方的背
153_03

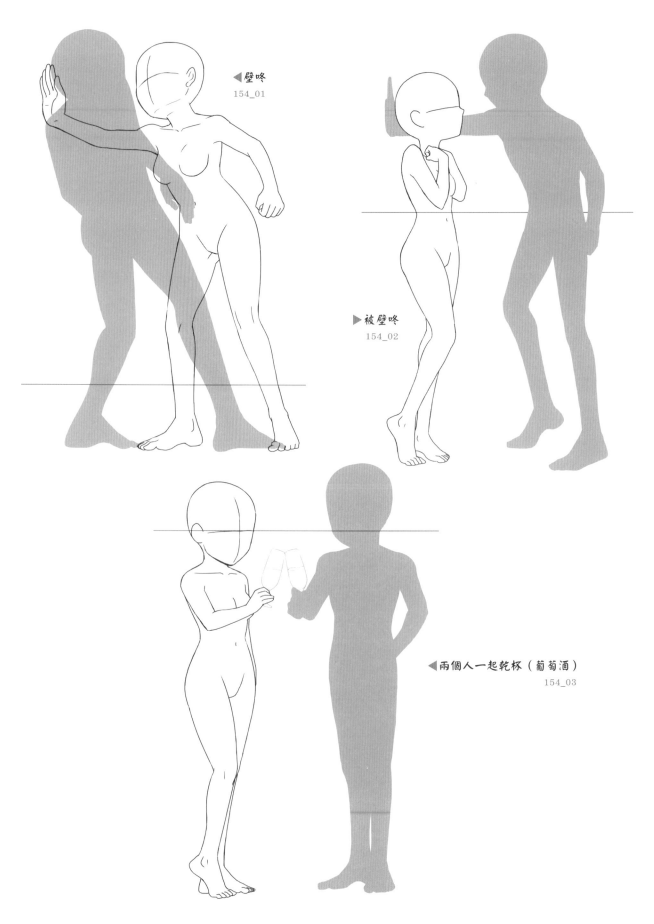

◀壁咚
154_01

▶被壁咚
154_02

◀兩個人一起乾杯（葡萄酒）
154_03

情侶（冬天）

CD-ROM jpg psd Chapter4

第1章 基本姿勢

第2章 日常生活

第3章 姿態動作

第4章 情感表現

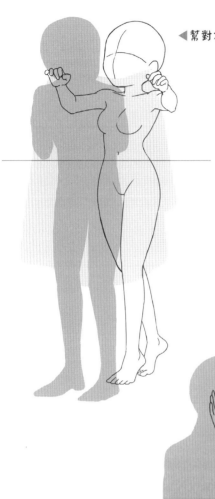

◀幫對方披上大衣
155_01

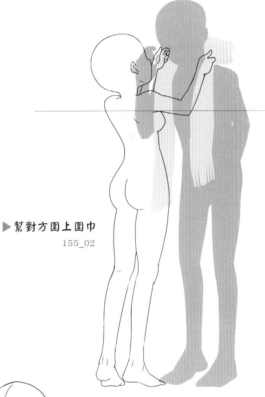

▶幫對方圍上圍巾
155_02

▶將手貼在臉頰
155_03

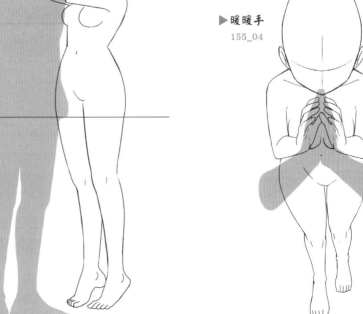

▶暖暖手
155_04

情侶（接吻）

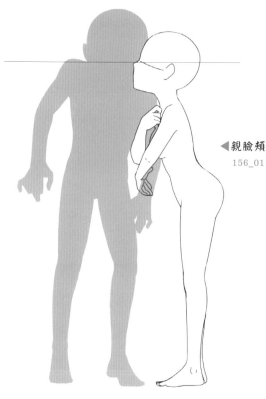

◀親臉頰
156_01

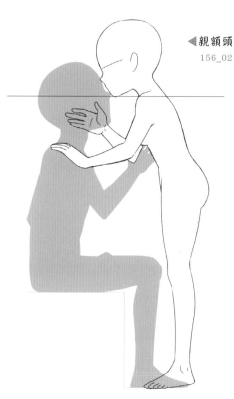

◀親額頭
156_02

▶接吻1
156_03

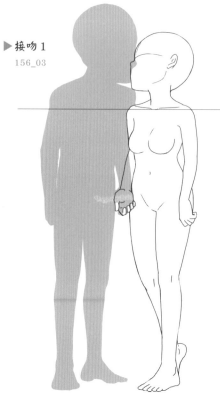

▶接吻2
156_04

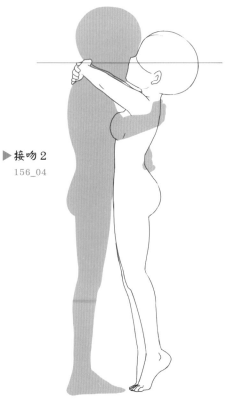

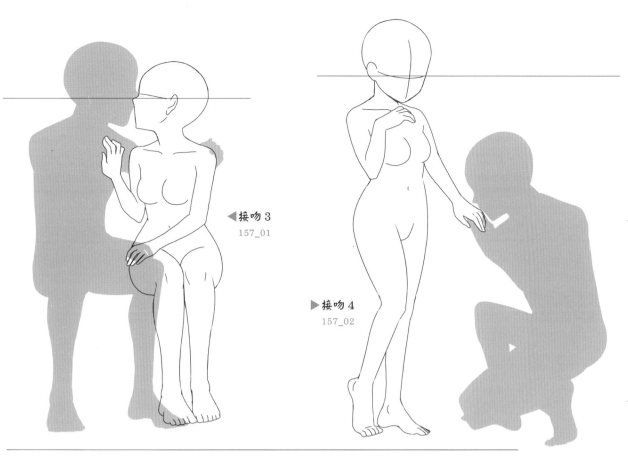

◀接吻 3
157_01

▶接吻 4
157_02

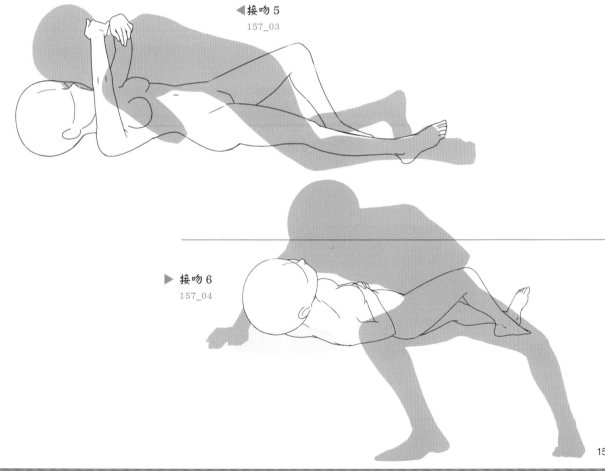

◀接吻 5
157_03

▶接吻 6
157_04

情侶（睡姿）

CD-ROM ≫ jpg / psd ≫ Chapter4

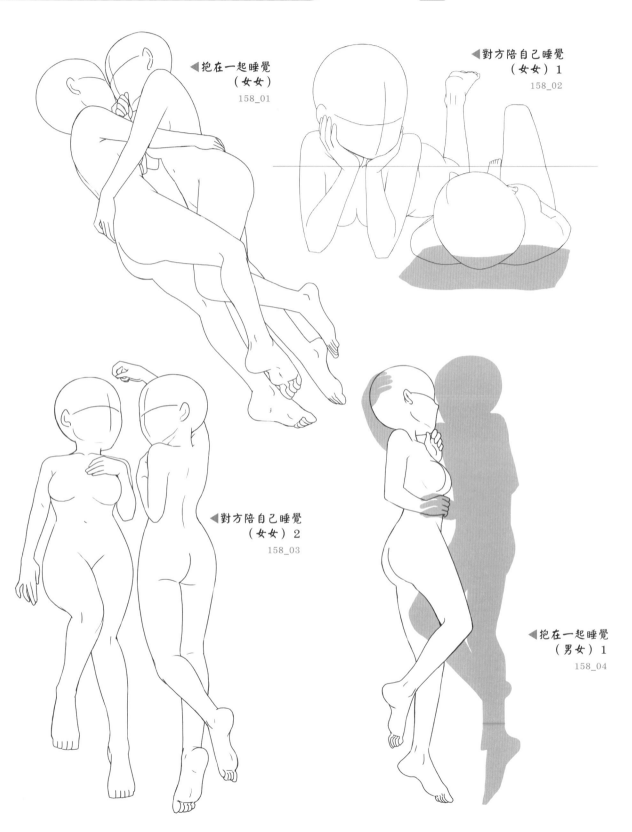

◀抱在一起睡覺
（女女）
158_01

◀對方陪自己睡覺
（女女）1
158_02

◀對方陪自己睡覺
（女女）2
158_03

◀抱在一起睡覺
（男女）1
158_04

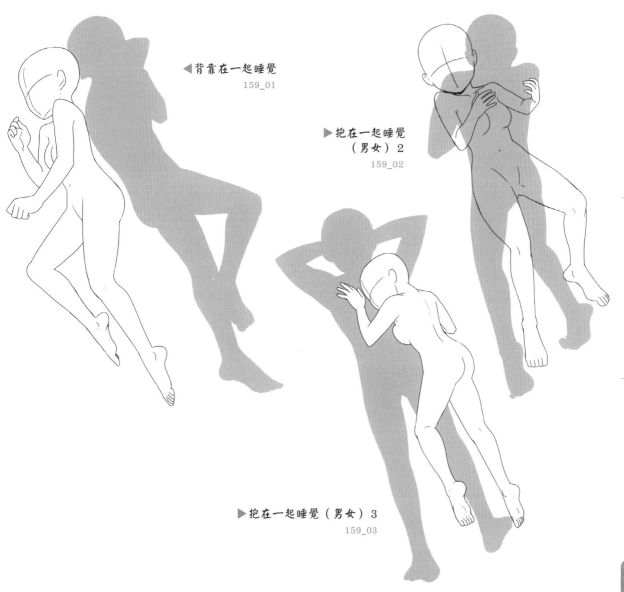

◀背靠在一起睡覺
159_01

▶抱在一起睡覺
（男女）2
159_02

▶抱在一起睡覺（男女）3
159_03

專欄4　牽手

牽手方式，是一個能夠表現出牽著手的這兩個人其性格跟親密度的部分。
建議可以先熟知一下幾個模式。

◀標準模式

◀標準模式（內側）

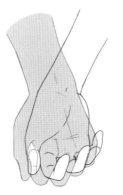

◀親密度很高

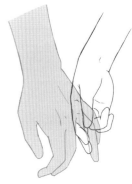

◀難為情・拘謹

STAFF

插 畫 監 修……內田有紀
編 輯 製 作……木川明彥・真木圭太（GENET）
設　　　計……野澤由香（STUDIO戀球）／下鳥怜奈（GENET）
企劃・統籌……森　基子（HOBBY JAPAN）

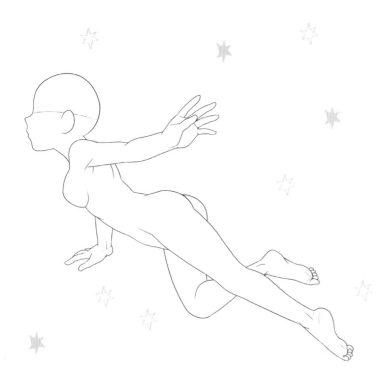

頭身比例小的角色插畫姿勢集　女子篇
如何描繪可愛的 5 頭身女孩

作　　者　HOBBY JAPAN
翻　　譯　林廷健
發 行 人　陳偉祥
出　　版　北星圖書事業股份有限公司
地　　址　234 新北市永和區中正路 458 號 B1
電　　話　886-2-29229000
傳　　真　886-2-29229041
網　　址　www.nsbooks.com.tw
E-MAIL　nsbook@nsbooks.com.tw
劃撥帳戶　北星文化事業有限公司
劃撥帳號　50042987
製版印刷　森達製版有限公司
出 版 日　2020 年 12 月
I S B N　978-957-9559-56-0
定　　價　360 元

如有缺頁或裝訂錯誤，請寄回更換。

國家圖書館出版品預行編目（CIP）資料

頭身比例小的角色插畫姿勢集 女子篇 /
HOBBY JAPAN作；林廷健翻譯. -- 新北
市：北星圖書, 2020.12
　　面；　公分

ISBN 978-957-9559-56-0（平裝）

1.插畫　2.人物畫　3.繪畫技法

947.45　　　　　　　　　109010770

臉書粉絲專頁　　　　LINE 官方帳號